设计色彩基础教程
（第二版）

王贤培 编著

苏州大学出版社

图书在版编目(CIP)数据

设计色彩基础教程/王贤培编著. —2版. —苏州：苏州大学出版社,2019.11(2022.7重印)
现代艺术设计基础规划教程
ISBN 978-7-5672-3032-3

Ⅰ.①设… Ⅱ.①王… Ⅲ.①色彩学－高等职业教育－教材 Ⅳ.①J063

中国版本图书馆CIP数据核字(2019)第260031号

设计色彩基础教程
(第二版)

王贤培 编著

责任编辑 方 圆

苏州大学出版社出版发行
(地址：苏州市十梓街1号 邮编:215006)
苏州市深广印刷有限公司
(地址：苏州市高新区浒关工业园青花路6号2号楼 邮编:215151)

开本 889 mm×1 194mm 1/16 印张 9.25 字数 249 千
2019 年 11 月第 1 版 2022 年 7 月第 3 次印刷
ISBN 978-7-5672-3032-3 定价：52.00 元

若有印装错误,本社负责调换
苏州大学出版社营销部 电话：0512-67481020
苏州大学出版社网址 http：//www.sudapress.com
苏州大学出版社邮箱 sdcbs@suda.edu.cn

出版者的话

苏州大学出版社多年来致力于高校艺术类教材的出版,特别是陆续出版了20余种艺术设计类基础教材,经过多次修订重印,在市场上产生了一定的影响。

在此期间,艺术设计教学发生了很大变化,具体表现在教学理念、教学内容、教学方法等方面,因此,作为艺术设计类基础教材,也应与时俱进,符合时代要求。为此,我们重新组织编写出版这套"现代艺术设计基础教程"丛书。

该套新编教材的编写者大多为高校一线中青年骨干教师,既有丰富的教学经验,又具有创新意识;作品来源广泛,除了经典作品之外,大多是全国高校教师和学生的优秀作品,具有代表性和时代感;在结构和体例上更贴近教学实际。

我们希望"现代艺术设计基础教程"这套丛书能为高校艺术设计基础教学做出贡献。

前　言

设计色彩是艺术设计专业的一门基础课程，通过对色彩基本原理的分析与研究以及对课题作业的训练，旨在使学生掌握色彩物理学、心理学、生理学以及美学等诸多理论知识，学会运用色彩语言创造性地表现对象，自由地表达其设计理念和构想，从而为顺利地进入专业设计课程的学习奠定良好的基础。

设计色彩课程的教学目的是培养设计专业学生对色彩敏锐的观察能力以及对色彩的主观表现能力，在内容与方法上注重对学生思维能力与创新意识的训练，它直接关系到色彩审美能力与色彩创造能力的提高。该课程通过具象、意象、抽象，以及从立体到平面、从客观到主观的训练过程，引领学生完成从普通绘画造型到装饰造型、从写实色彩到设计色彩的转变。设计色彩在观察方法以及表现形式上均构成了独特的指向。设计色彩强调对客观对象的理性设计和主观表现，依赖逻辑推理的方法，对一系列具体的物象进行概括、取舍、提炼与升华，是以设计专业对色彩的需要和思维发展为取向，表现主观世界审美意识与生活的统一。设计色彩的表现形式符合设计艺术专业的要求，不仅有利于培养设计专业学生良好的色彩能力与艺术素养，还有利于他们创造性思维的形成。

作为一本艺术教育设计学科的色彩基础教程，本教材在编写过程中力求简明扼要、深入浅出、图文并茂。本教材精心收集和选用了大量现代艺术大师的作品与高校艺术设计专业学生的作业，与文字内容相配，以期让读者更好地理解和掌握设计色彩理论。在每个章节的末尾根据学习重点设置了相关的思考和练习题，以开发读者的创造性思维能力，实现从构思到实践、从基础学习到设计应用的转变。在色彩训练的内容上，本着循序渐进的教学原则，分为色彩构成训练、色彩的形式美训练、色彩归纳写生训练以及色彩采集重构训练等多个训练课题进行，并把课题的内容和形式，通过示范图片做展示，这样更具有可操作性，使读者能从中得到启发和借鉴，不断探索自然色彩与主观表达的关系，从而更加系统而清晰地掌握和理解设计色彩规律，为今后的设计实践服务。

本教材在编写过程中采用了部分院校老师和学生的作品，在此一并表示由衷的感谢。

编　者
2019年12月

现代艺术设计
基础规划教程

目 录

第一章 设计色彩的构成原理
第一节　认识色彩 ················· 1
第二节　色彩的基本原理 ············· 2
第三节　色彩的三要素及其关系 ········ 11

第二章 设计色彩的美学原理
第一节　色彩的对比法则 ············ 15
第二节　色彩的调和法则 ············ 25
第三节　色彩的形式美法则 ·········· 29

第三章 设计色彩的视知觉
第一节　色彩视知觉及其生理规律 ······ 34
第二节　色彩的情感因素 ············ 36
第三节　色彩的联想与象征 ·········· 42
第四节　色彩的错觉与幻觉 ·········· 48
第五节　色彩的抽象与情感 ·········· 50
第六节　色彩的潮流与流行 ·········· 53

第四章 设计色彩的构成与写生训练
第一节　点、线、面的色彩构成 ········ 57
第二节　色彩的变化规律 ············ 61
第三节　搭配不同形态的色彩组合 ······ 66

第四节	色彩的想象与夸张 …………………… 72
第五节	色彩的调性构成 ……………………… 74
第六节	色彩的逻辑构成 ……………………… 78
第七节	色彩的归纳写生训练 ………………… 80
第八节	色彩的采集与重构训练 ……………… 90

第五章　设计色彩的借鉴与应用

第一节	环境艺术设计中的色彩表现 ………… 101
第二节	色彩构成在平面设计中的应用 ……… 110
第三节	服装设计中色彩的流行与导向 ……… 115
第四节	网页设计中色彩的设计内涵 ………… 118

第六章　色彩作品赏析

第一章
设计色彩的构成原理

关 键 词：构成原理；色立体；色彩混合；三要素。
教学目的：设计色彩作为艺术设计的基础学科，对其掌握应有一个相对规范的学习步骤。对色彩理论的掌握，是学习色彩构成的基础。

设计色彩是一门涉及面非常广的学科，对它的掌握，不仅需要大量的色彩基本理论，而且要与众多的社会学科相结合，比如物理学、生理学、心理学、美学等。在掌握和理解不同学科后，我们才能获得感受和运用色彩的基本能力，通过设计色彩体系的训练，了解色彩的本质，熟悉色彩的原理，掌握各色系、明度、纯度所在位置，探索合乎色彩表现规律的方法。

第一节
认识色彩

没有光就没有色彩。

当太阳从地平线上升起，我们看见世界万物的生机，于是才会有蔚蓝色的大海、青青的高山、美丽的鲜花和翠绿的草地。如果没有光，我们将无法感受色彩。真正揭开色彩之谜的是英国科学家牛顿，他通过一个小孔将引进屋子的阳光用三棱镜进行分解，映出了包括红、橙、黄、绿、青、蓝、紫七种颜色的光谱。牛顿又对每种色光再进行分解试验，发现每种色光的折射率不同，但不能再分解。他又把光谱的各色光用透镜重新聚合，结果又汇合成了同日光相同的白光。由此，牛顿得出两点结论：其一，白光是很多不同光混合的结果；其二，两种单色光相混合可出现另一种色光。例如，绿光与红光混合可呈黄光，并与单色的黄光相似；而蓝光与红光相混所出现的红光，则是光谱中所没有的。

从理论上来讲，光与物体本身是无色的，只有通过光投射到物体上，经过人的视网膜接收才会感受到色彩的存在。光是一种属于电磁波形成的辐射能，它具有波动性和粒子性。科学证明：波长380~450毫微米为紫色光，451~480毫微米为蓝色光，481~550毫微米为绿色光，551~600毫微米为黄色光，601~640毫微米为橙色光，641~780毫微米为红色光。380~780毫微米的光波，称为"可见光"。波长大于780毫微米的光波是红外线，如收音机的电波；反之，波长小于380毫微米的波长是紫外线，如医疗用的X光线（图1、图2）。

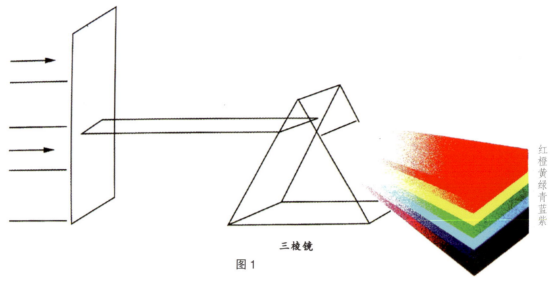

三棱镜

图1

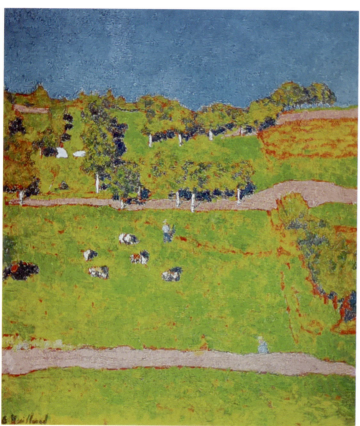

图2 罗曼索尔的风景　　　　　　维亚尔

第二节
色彩的基本原理

一、物体色、光源色、固有色

光学物理实验发现，光线照射到物体上以后，会产生吸收、反射、透射等现象，各种物体由于被投射的光源色不同，本身的特性使表面质感不同，对光的吸收和反射、透射以及所处的环境的干涉不同，形成的物体色也各不相同。物体上的不同色彩是由它的表面和光源光两个因素决定的。当白色日光照射到物体上时，它的一部分被物体表面所反射，另一部分被物体所吸收。如果物体几乎反射日光中所有的色光，那么这个物体看上去是白色的；反之，如果物体几乎能吸收日光中所有的色光，物体则呈现黑色。物体如果吸收日光中蓝色以外的其他色光而反射蓝色光，那么我们所看到的物体是蓝色的，如蔚蓝色的大海；而大自然中的绿色正是由于吸收了日光中绿色以外的其他色光反射出绿色光而形成的。

同一物体在不同的光源下将呈现不同的色彩。白纸能反射各种光线，在白光照射下的白纸呈白色，在红光照射下的白纸呈红色，而在蓝光照射下的白纸则呈蓝色。可见，不同的光源以及光谱成分的变化，必然对物体色产生影响，如白炽电灯光下的物体带黄，日光灯下的物体偏青。白昼阳光下的景物带浅黄色，夕阳西下时的景物则呈橘黄色，而月光下的景物偏青绿色等。除光源色以外，光源色的光亮强度也会对照射物体产生影

响,强光下的物体色会变得明亮浅淡,弱光下的物体色会变得模糊晦暗,只有中等光线强度下的物体色最清晰可见。

固有色是指"物体固有的物体属性"在常态光源下产生的色彩。如一些植物被阳光照射时,把光色反射出来,使人们觉得叶子是绿色的,花是红色的,而绿叶之所以为绿叶是因为在常态光源(太阳光)下呈绿色,绿色就被人们认为是绿叶的固有色。但从色彩光学原理来看,物体并不存在颜色,物体的颜色与光色有密切的关联。例如,一片绿草地在白光下呈现出绿色,而在红光照射下,由于绿草并不具备反射红光的特性,相反它吸收红光,绿草在红光下就呈现黑。由此可见,物体的颜色并不是固定不变的(图3—图5)。

图3 绽放　　　　　　　　　　罗斯伯格

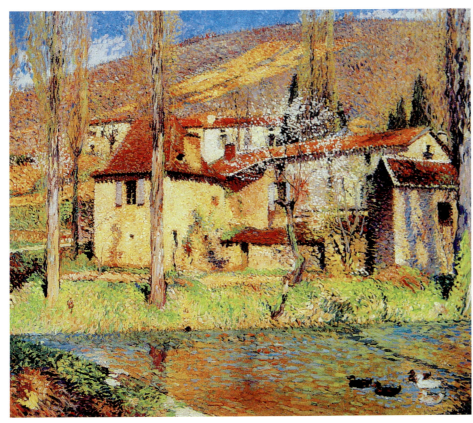

图4 玛丽·路易丝住宅　　马丁

图5 农村风景　　　　　　　　　　　　　西斯莱

二、色彩的分类

丰富多彩的色彩可划分成两大类：无彩类和有彩类。

1. 无彩类

无彩类是指黑色、白色以及由黑白两色相融而成的各种深浅不同的灰色。从物理学的角度来看，它们不应包括在可见光谱中，不能称为色彩；但从视觉生理学、心理学上来讲，它们具有完整的色彩性质，应包括在色彩体系中。在色彩中，无彩类在视知觉和心理反应上与有彩类一样具有重要意义。无彩类色按照一定的变化规律，可排成一个系列，由白色渐变到浅灰、中灰、深灰一直到黑色，色度学上称此为黑白系列。当某一种色彩分别调入黑、白色时，前者会显得较暗，而后者会显得较亮，如果加入灰色则会降低色彩的纯度（图6）。

图6　　　　　　　　　　　　　　　　　学生作品

2. 有彩类

有彩类是指红、橙、黄、绿、青、蓝、紫等基本色,这些基本色之间不同量的混合,基本色与无彩色之间不同量的混合所产生的无数种颜色都属于有彩类(图7)。

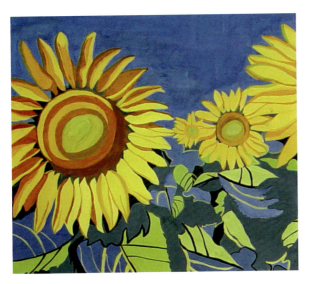

图7 学生作品

三、色立体

由于色彩具有色相、纯度、明度三方面的特征,任何二维的图像都无法展示色彩三种要素的全貌,于是,许多色彩学家研究色彩的立体表示法,简称色立体。

色立体是将纷乱复杂的色彩系统化,并用字母、编号代替色名,成为国际通用的表色方法。这可以使我们更清楚、更标准地理解色彩,确切把握色彩的分类和组织,有助于对色彩进行完整的逻辑分析。通过色立体,我们不仅可以更系统地了解色彩的变化及其规律,而且可以根据一定的设计要求,在色立体中寻找色彩的优化组合。色彩学中的色立体,最具代表性的是孟塞尔色立体、奥斯特瓦尔德色立体以及综合与修正了这两种色立体的日本色彩研究所的色立体。

1. 孟塞尔色立体

孟塞尔是美国教育家、色彩学家和美术家。他所创立的色立体的基本结构,是以从黑到白等分为11个明度色阶的黑灰白序列为中心轴,从中心轴的水平方向向周围展开,包括10个主要色相的明度、纯度变化序列,这样就构成了一个以上下垂直方向表示明度变化,以圆周的位移表示彩度变化,以某色距中心轴的远近表示纯度变化的三维空间的立体结构(图8)。

孟塞尔色立体的10个主要色相,分别用英文字母R(红)、YR(橙)、Y(黄)、GY(黄绿)、G(绿)、BG(蓝绿)、B(蓝)、PB(蓝紫)、P(紫)、RP(红紫)表示。每一个主要色相又划分成10个过渡色阶。这样围绕圆周,共有100个色相。各色相

图8 孟塞尔色相环

从1到10的编号中,第5号为代表色相,而位于色环直径两端的色相为互补色关系。

2. 奥斯特瓦尔德色立体

奥斯特瓦尔德色立体是由德国化学家、诺贝尔奖获得者奥斯特瓦尔德所创立的。此色彩体系是以黄、橙、红、紫、蓝紫、蓝、黄绿、绿8个主要色相为基础,各主色再分为三等分,形成24色相环。每种色相以居中的2O、2R、2P……为主要色相的代表色。色相分别以1—24的数字符号来表示,色环上相对的纯色为补色关系。奥斯特瓦尔德色立体与孟塞尔色立体的不同之处是:前者侧重于纯色、黑与白三者的含量比较,而对各纯色的明度差别未作表示(图9)。

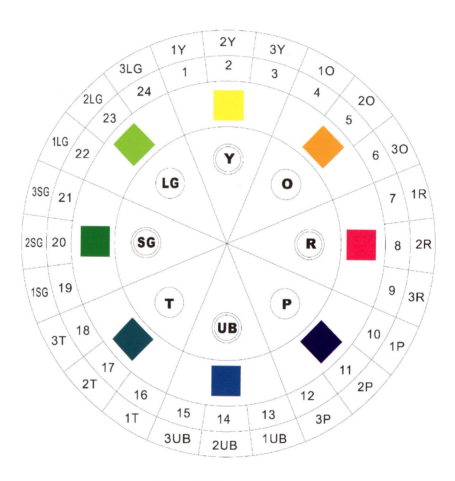

图9 奥斯特瓦尔德色相环

3. 日本色彩研究所色立体

日本色彩研究所色立体是在1951年由和田三造主持日本色彩研究所制定的,是一个实用的以色彩调和为主要目的的色彩体系,它既兼有孟塞尔和奥斯特瓦尔德两种色彩体系的长处,又具有新的特点,把明度、纯度和而为色调,以色相的编号和色调(明度与纯度的和)来表示色彩,选择配色时能得到较为具体的色彩概念。色相环以红、橙、黄、绿、蓝、紫6个主要色相为主,各自展开配成24个色相,从红编号为1,到紫编号为24,色相环上相对的纯色为互补色(图10)。

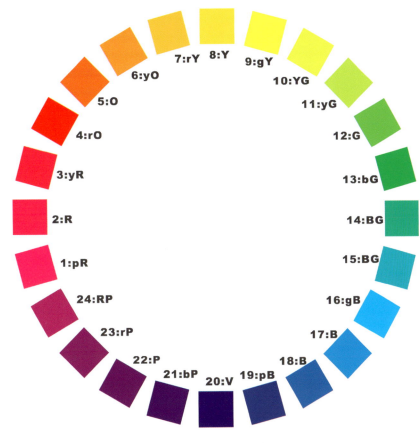

图10 日本色彩研究所色相环

四、色彩的混合

（一）加法混合

加法混合是指两色光或两色以上的色光相混，混出的新色光光亮度会提高，也就是明度增高。混合的成分越多，混合的明度就越高，明度是参加混合各色光明度的总和，因此，把这种混合称为加法混合（图11）。

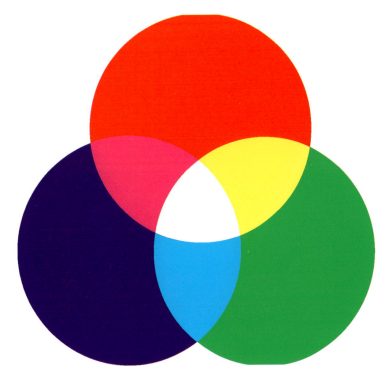

图11 加法混合

国际光学组织采用的色光三原理是波长700毫微米的红色、波长546.1毫微米的绿色以及波长435.8毫微米的蓝紫色,其混合结果是:

红光 + 绿光 + 蓝紫光 = 白光

红光 + 绿光 = 黄光

红光 + 蓝紫光 = 紫红光

绿光 + 蓝紫光 = 蓝光

如果不同色相的两种色光相混产生白光时,那么,这两种光就是互补关系。三色光相加时,每种色光的纯度和亮度必须按照一定的比值,方能合成纯正的白光。一旦比例变更,其结果便会发生偏移。色光混合的原理,在环境布置、舞台灯光、布景、服装表演、电脑设计等领域有广泛的应用价值。

(二) 减法混合

减法混合是指颜料的混合,是明度与纯度均降低的混合。自然界是通过光产生色的,而绘画则是用颜料的混合来调节光。颜料本身不能产生光,只是一定光照下的显色物质。无论是透明色彩的重合还是直接混合颜料,对于光线来说,都是在做减法。与加法混合相反,减法混合在混合时,色彩在明度、纯度上较之最初的任何一色均有所下降,混合的成分越多,色彩就越倾向于灰暗(图12、图13)。

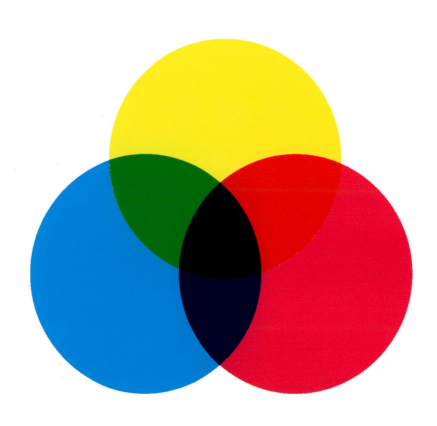

图12　减法混合

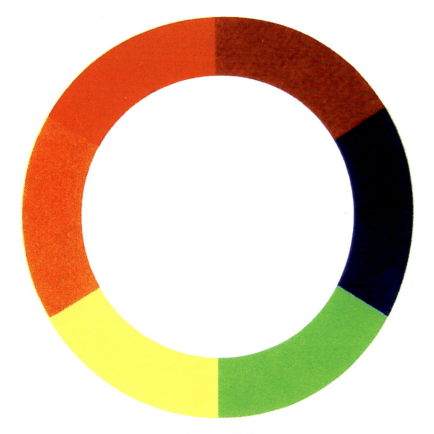

图13 色相环

为了便于在绘画、设计过程中科学用色,有必要了解减法混合色彩的变化规律。

(1)色相环上两个相邻之色相混,得出两个色的中间色。

(2)非相邻的两个色相混合,仍得出两个色的中间色,其明度为二色的中间明度,但间隔距离越远,混出的色其明度就越低。

(3)互为补色的两个色相混合得出黑浊色。在人工混合的过程中,因为视觉估计的局限性,难以确定互补色的准确比例,所以其混合得出的色往往偏于较多的一方的色光。

(4)在色相环上,凡间隔距离较近的两色相混,得出的第三色纯度较高;凡间隔距离较远的两个色相混合,得出的第三色纯度逐渐降低。在色环上所对应的180度为互补色关系,混合之色的理论纯度等于零。由此可见,当我们在调色时,欲调出较鲜明的颜色,就应选择邻近或类似色相混合,特别应避免补色的掺入。如欲调出绿色,宜选择青和黄混合为佳,应避免掺入带橙味的黄和带紫味的青。

(三)中性混合

中性混合是指采用某种方式,利用人的生理机能限制而产生的视觉色彩混合形式,属色光混合的一种。在中性混合中,色相的混合变化规律与加法混合相同,纯度有所下降,但明度不像加法混合那样越混合越亮,也不像减法混合那样越混合越暗。

中性混合有色盘旋转混合与视觉空间混合两种。

1. 色盘旋转混合

色盘旋转混合是将不同色彩涂在色盘上进行旋转,并用白光照射,这时在观者的视网膜上,一瞬间接受红的刺激,一瞬间又接受黄的刺激,由于眼睛的"暂留"现象,两种刺激便融合在一起,形成

一种新的色感信息——橙色。

2. 视觉空间混合

视觉空间混合是将两种或多种颜色并列，观者在一定距离外观看时，眼睛会自动将它们混为一种新的色彩。视觉空间混合的距离是由参加混合色点或色块面积的大小来决定的，点或块的面积越大，形成空混的距离越远，反之则相反（图14、图15）。

现代印刷技术及彩色电视、彩色织物，也是利用微点混合来实现颜色的表达。如果用放大镜观察彩色印刷品或电视屏幕，就会发现那些微小的色点有序地排列着，通过空间、距离造成色的混合。19世纪印象派画家毕沙罗、修拉、西涅克等点彩派画家们，用小笔触将各种颜色的小点密集地并列在画布上，利用人们眼睛视觉的生理特性，在一定距离观察时，即可产生融合的效果，他们采用空间混合的原理对现代美术的发展起了积极的推动作用（图16、图17）。

图14　　　　　　　　　　　　学生作品

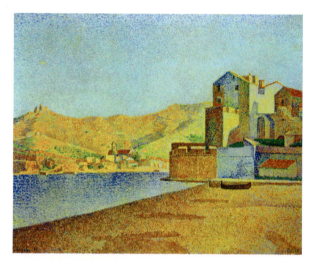

图16　科利乌尔海滨　　　　　　西涅克

图15　　　　　　　　　　　　学生作品

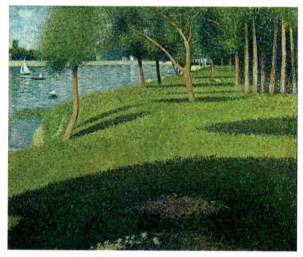

图17　大碗岛　　　　　　　　　修拉

第三节
色彩的三要素及其关系

一、色相

　　色相是有彩色的最大特征。所谓色相是指能够比较确切地表示某种颜色的色别名称,如玫瑰红、橘黄、柠檬黄、钴蓝、群青、翠绿……从光学物理上讲,各种色相是由射入人眼的光线的光谱成分决定的。对于单色光来说,色相的面貌完全取决于该光线的波长;对于混合色光来说,则取决于各种波长光线的相对量。物体的颜色是由光源的光谱成分和物体表面反射(或透射)的特性决定的(图18、图19)。

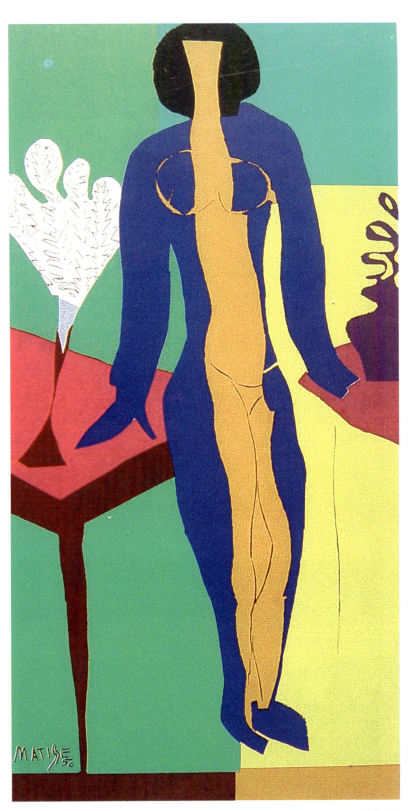

图18　裸女兹尔玛　　　　马蒂斯

图19　　　　　　　　　　　　　　　　　　　　学生作品

二、纯度（彩度、饱和度）

色彩的纯度是指色彩的纯净程度，它表示颜色中所含有色成分的比例。含有色成分的比例愈大，则色彩的纯度愈高；含有色成分的比例愈小，则色彩的纯度也愈低。可见光谱的各种单色光是最纯的颜色，为极限纯度。当一种颜色掺入黑、白或其他彩色时，纯度就产生变化。当掺入色达到一定比例时，人眼观察到，原来的颜色失去本来的光彩，而变成掺和的颜色了。当然这并不等于说在这种被掺和的颜色里已经不存在原来的色素，而是由于大量的掺入其他色彩使得原来的色素被同化，人眼已经无法感觉出来了。有色物体色彩的纯度与物体的表面结构有关。如果物体表面粗糙，其漫反射作用将使色彩的纯度降低；如果物体表面光滑，则全反射作用将使色彩更鲜艳（图20、图21）。

图20　　　　　　　　　　学生作品

图21　　　　　　　　　　学生作品

三、明度

　　明度是指色彩的明暗程度。同一色在强光照射下明度就高,反之,在弱光照射下明度就低。光谱色本身的明亮度也是不等的。在由红、绿、蓝与品红、黄、青六色组成的色环中,前三种颜色明度偏低,后三种颜色明度偏高。明度最高的色为白色,明度最低的色是黑色,在黑与白之间存在着一系列的灰色,任何一个有彩色加白、加黑都可构成该色以明度为主的序列。红、橙、黄、绿、青、蓝、紫各色按明度关系排列构成色相的明度秩序,其中黄色最亮,紫色最暗。明度在色彩的三要素中具有较强的独立性,可以不带任何色相的特征而通过黑白灰的关系单独呈现,而色相与纯度必须依赖于一定的明暗才能显现(图22、图23)。

　　色彩的色相、纯度和明度三要素是不可分割的,只有色相而无纯度和明度的色是不存在的,只有纯度而无色相和明度的色也是不存在的。因此,在认识和应用色彩时,必须同时考虑这三者的关系。

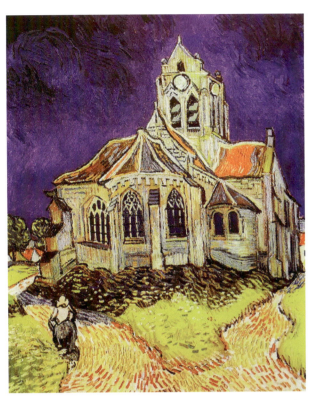

图22　欧维修尔奥瓦兹的教堂　　凡·高

图23　　　　　　　　　　　　　　　　　学生作品

思考与练习

● **作业一** 思考色彩构成的基本定义和原理,回顾古典派、印象派、抽象派、包豪斯和波普艺术等西方艺术流派,追踪色彩发展的历程。对色彩构成的形成进行简单的历史回顾。

● **作业二** 试析无彩色系与有彩色系的关系。

● **作业三** 画出24色相环一幅。尺寸为20cm×20cm,注意在色相环上色彩原色、间色、补色之间的角度关系。

● **作业四** 自选一幅彩色图片构成一幅色彩空间混合作业。尺寸为17cm×17cm。

第二章

设计色彩的美学原理

关键词：色彩对比；调和；形式美。
教学目的：掌握色彩的对比与调和以及形式美的表现规律，将有利于形式美的创造。

第一节 色彩的对比法则

一、色彩对比的概念

色彩对比是指两种以上的颜色，由于相互影响的作用而显现出差别，它们之间的相互关系就是色彩的对比关系。色彩之间的差异越大，对比效果就越明显，缩小或减弱这种差异，对比效果就趋于缓和。在色彩构图时离不开色彩对比，也离不开色彩的协调，没有对比就无法传达视觉形象，没有协调就无法形成美感，色彩的诱人之处往往在于色彩对比因素的巧妙运用。

二、色彩对比的类型

色彩对比有多种类型，归纳起来可分为：色相对比、明度对比、面积对比等。每一种对比在性质和艺术的价值上、视觉的表现和象征的效果上都有各自的特征。

（一）色相对比

色相对比是因色相之间的差别所形成的色彩对比。色相对比的强弱，决定于色相在色相环上的距离远近和角度。对比中的两色在色相环上的距离越远，色相之间的对比就越强；反之，距离越近，色相之间的对比就越弱。在二十四色相环上任选一色作为基色，可把色相对比分成邻近色、同类色、对比色和互补色的对比。

1. 邻近色对比

邻近色对比是距离60度左右的对比，是色相中较弱的对比。邻近色对比的特点是色相间相差较小，往往只能构成明度和纯度方面的差异，属于同一色相中的对比。邻近色对比清新、明快、和谐、雅致，在设计色彩中运用较广泛，但要注意调整明度、纯度、面积的差异，以免产生沉闷感（图24—图27）。

图24　　　　　　　　　　　学生作品

图 25　　　　　　　　　　　　　学生作品

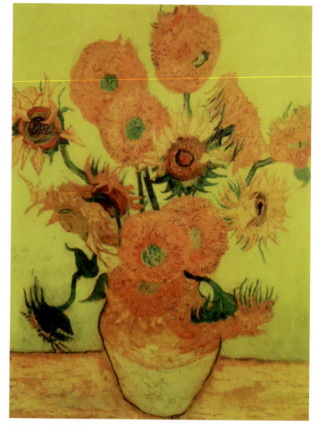

图 26　向日葵　　　　　　　　　凡·高

图 27　学生作品

2. 同类色对比

同类色对比是在色相环上15度以内的对比，是色相中最弱的对比。这种对比在视觉上色差很小，常把同类色对比看作是同一色相、不同明度与纯度的色彩对比。虽然同类色单纯、统一、柔和，但在设计色彩中运用同类色配色，如不注意明度和纯度变化，也容易流于单调，为了改变色相对比不足之弊病，一般需要运用小面积的对比或较鲜艳的色作点缀，以增加色彩生气（图28—图30）。

图28　　　　　　　　　　　学生作品

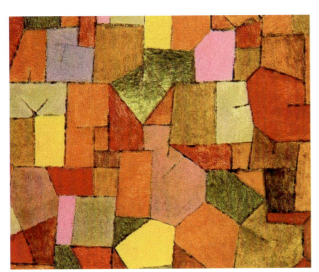

图29　　　　　　　　　　　克利作品

图30　现代绘画

3. 对比色对比

对比色对比是指在色相环上 100 度以外的对比，是色相中的次强对比。对比色对比的色彩对比效果强烈、鲜艳，具有饱满、华丽、欢快、活跃、动感等特征，但容易产生不协调、凌乱、炫目的感觉（图31、图32）。

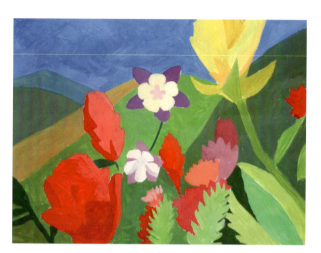

图 31　　　　　　　　　　　　　　学生作品

图 32　　　　　　　　　　　　　　学生作品

4. 互补色对比

互补色对比是在色相环中处于 180 度的色相对比，是色相中最强的对比，使色彩对比达到最大的鲜艳度。从三原色看，补色关系是一种原色与其余两种原色所产生的间色的对比关系。最典型的补色对比是红与绿、黄与紫、蓝与橙。其中，黄与紫明暗对比强烈，色彩个性悬殊，成为三对补色中最具有冲突的一对。在配色过程中，如果觉得色调平淡，缺乏生机，不妨可借用互补色的对比力量增强色彩效果（图33、图34）。

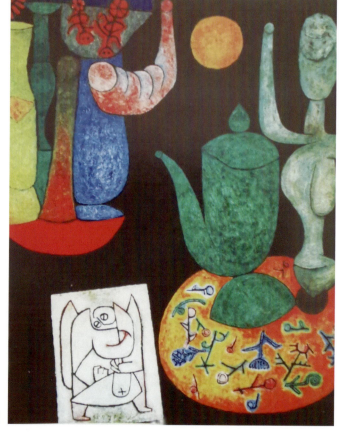

图 33　静物　克利

图34　张新权作品

（二）明度对比

明度对比是指不同明度的色并置在一起造成的对比，明度差别越大，则对比越大，反之越弱。明度对比在色彩对比中占有重要的位置，色彩的层次体积与空间关系主要依靠色彩的明度来实现。在基础造型训练的素描中，就是运用明度对比来塑造形体的，而在色彩配色时，只有色相的对比而无明度对比，图形的轮廓则难以辨认，只有纯度的对比没有明度的对比，图形轮廓则更为模糊。由此可见，明度对比在色彩构成中是何等重要。

我们把所有的色彩明度大致划分为九种明度对比调，配色的明度差在3级以内的色，属于明度的弱对比，称为短调；明度差为4～6级的色，属于中对比，称为中调；明度为7～9级的色，属于明度的强对比，称为长调（图35）。

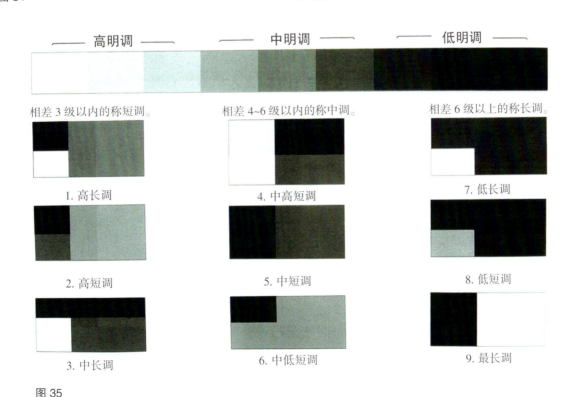

图35

1. **高长调**

高长调以主色调为高明度色,配合小面积深色对比,效果明朗、辉煌。

2. **高短调**

高短调以大面积的高明度色为基调,配合明度差别小的色,效果明亮、柔和,显示出柔美的气质。

3. **中长调**

中长调以大面积中色调为主,配合高调色和低调色进行对比,色彩效果丰富、有力、厚实、充实,富有阳刚之气。

4. **中高短调**

中高短调以中等明度为主,属不强不弱的对比,色彩效果沉着丰富、柔弱含蓄。

5. **中短调**

中短调以中明度色为主,配合明度较暗的色,形成中调弱对比,色彩效果朦胧、梦幻、深奥、沉稳。

6. **中低短调**

中低短调以低明度配色为主,属中明度对比,色彩效果雄厚、稳重、朴素。

7. **低长调**

低长调以低明度为基调,配合小面积的高调色,属强明度对比,色彩效果威严、刺激、清晰度高,具有极强的视觉冲击力。

8. **低短调**

低短调以大面积暗色为主,其余配色为弱明度对比,色彩效果厚重而柔和、阴暗沉闷、缺乏生机。

9. **最长调**

最长调大部分由高明度亮色构成,明度反差大,对比强烈、清晰、明快、活泼、刺激。

(三)冷暖对比

所谓色彩的冷暖并非为肌肤的温度感觉,而是人们对视觉色彩的一种心理反应。这种视觉上的冷暖感觉包含着更多的心理及联想因素。有人曾经做过这样的实验:在一个作业场所的墙上涂上蓝绿色,另一处涂上橙红色,两处的客观物理温度是相同的,但主观上色彩对于心理作用的差异却极大,在蓝绿色场所工作的工人,在15摄氏度时感觉寒冷,而在橙红色场所工作的工人,温度降至11~12摄氏度时才感觉寒冷。两处工人的温度感觉有3~4摄氏度的差别,其原因是蓝绿色使人感到沉静,减弱血液循环,而橙红色刺激情绪,使血液循环加快。

在色彩的体系上,人们把橘红色定为暖极色,天蓝色则定为冷极色。一般来说,暖色指红色、黄色、橙色,冷色是指蓝绿、蓝紫等色,黑色偏暖,白色偏冷,灰、绿、紫为中性色。冷暖色的对比特征还可以用相对的术语来表示,冷色代表阴影、透明、镇静、流动、远、轻、湿、理智、冷漠、后退;暖色代表温暖、阳光、热烈、刺激、浓厚、近、重、干。冷暖色对比可以用来创造和表现丰富的画面效果,加

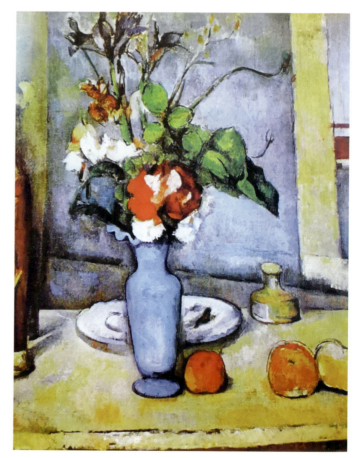

图36 瓶花 塞尚

图37　　　　　　　　　　　　　　　　　　　　　　王劼音作品

强色彩的艺术感染力(图36、图37)。

(四) 纯度对比

纯度对比是指因色彩的纯度差异而呈现的色彩对比效果,对比的强弱取决于色彩的鲜艳与灰暗差别程度。纯度对比较之明度对比、色相对比更柔和、含蓄。利用纯度变化可以造成丰富的中间色,这些色彩在配色实践中有很重要的作用,因为是带有色彩倾向的灰色,有柔和而悦目的视觉效果。如果用色过于强烈而刺目,就可以用低纯度的灰色来加以调和;反之,假如用色过于灰暗,那么只要少量鲜明的色块略加点缀,就会立刻变得生意盎然。

我们将各主要色相的纯度色标分为三段,接近无彩轴的那些色为低纯度色,离无彩轴最远的色为高纯度色,余下的称为中纯度色。

图38　现代绘画

1. 高纯度对比

高纯度色彩在画面中占的面积较大,则形成高纯度色调,色彩效果强烈,鲜艳浓厚,生动活泼,引人注目。若运用不当会产生刺激、低沉的效果(图38)。

2. 中纯度对比

中纯度色彩占大部分面积,则呈现一种调和画面,具有统一、和谐、沉静、朦胧之感。若把握不好,易产生平淡、缺乏生机的效果(图39)。

图39　白色小屋　安妮·瑞安

3. 低纯度对比

低纯度对比的色彩纯度比较接近，差别不大，画面以灰色基调为主，给人以自然、平淡的感觉。如运用不当，容易产生单调、粉气或脏等感觉（图40）。

图40 带树的风景　　　　　　　　　　　　蒙德利安

（五）补色对比

补色对比指色相环上相隔180度的两色对比，是色相的强对比。补色对比具有强烈的鲜明度与视觉生理刺激，补色对比的对立性使色彩更加鲜明，个性更为突出。互补色中最典型的补色对是三原色红、黄、蓝与三间色绿、紫、橙，构成了互补色对比的三个极端。黄紫对比是三对补色中最具冲突的一对，明暗对比强烈，色彩个性悬殊，是最活跃生动的色彩对比，蓝橙色明暗对比居中，冷暖对比最强。红绿色明暗对比近似。冷暖对比居中，由于明度接近，两色间互相强调的作用较为明显，有炫目的感觉。

在互补色的使用过程中，不要过分强调，若想使一对互补色既强烈而又要减弱色彩的强刺激度，则要把握好每对补色在使用时的面积与比例关系（图41、图42）。

图41 现代绘画

图42 音乐　　　　　　　　　　　　　　　　　　　　　马蒂斯

（六）面积对比

色彩的面积对比是指各种色块在构图中所占量的对比，也就是色面大小和多少的对比关系。研究色彩对比及在视觉与心理上的影响离不开面积，因为色彩的明度、色相、纯度的对比与色面积的大小有关。红与绿两色并置在一起其实并不好看，也称不上有什么美感，然而调整面积比例后，大片绿色中放进一点红色，便成了万绿丛中一点红。同一种颜色面积小，易见度低，面积太小则色彩会被底色同化而难以发现。面积大的色块，虽然易见度高，但也容易让人感到刺激，如大片的黑色使人发闷，大片的红色会令人难以忍受，大片的白色会使人感到空虚。在色彩构图时，有时会觉得某些颜色太突出而显得触目，某些颜色力量不足，未能发挥作用，为了调整关系，除改变各种色彩的色相与纯度外，合理地安排各种色彩的面积是十分必要的。

德国大诗人、色彩学家歌德曾对色彩的视觉强度和面积的关系做过深入研究，他认为色彩的力量取决于明度与面积。他测定出色彩强度与色块的面积比例分别为：黄：橙：红：紫：蓝：绿=9：8：6：3：4：6。从以上数据中，我们可以看出互补色的平衡比例是：黄色是紫色的3倍，橙色是蓝色的2倍，红色与绿色相等（图43—图45）。

图43　带有烛台的静物　　　　　　　　　莱热

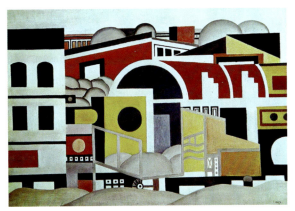

图44　火车站　　　　　　　　　　　　　莱热

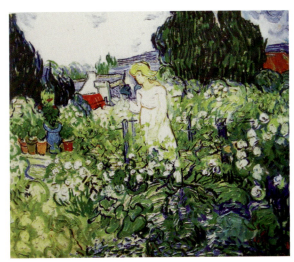

图45　春天的花园　　　　　　　　　　　凡·高

第二节
色彩的调和法则

一、色彩调和的概念

色彩调和是指两个以上的颜色有序、和谐地进行组织搭配，从而达到色彩的调和美。色彩调和是从音乐理论中引进的概念。色彩学家们曾经尝试模拟音乐调和理论来研究色彩的调和方法。

色彩的调和与对比是色彩美的一个重要方面，两者既相互排斥又相互依存，相辅相成，相得益彰。不过色彩的对比是绝对的，因为两种以上的色彩在构成中，总会在色相、纯度、明度、面积等方面或多或少有所差别，这种差别必然会导致不同程度的对比，过分对比的配色需要加强共性来进行调和，过分统一的配色则需要加强对比来进行调整。

二、色彩调和的基本原理与方式

研究色彩的调和理论，就是研究如何处理色彩搭配的方法。色彩调和的目的主要是使色彩有变化，但不刺激，画面统一，不单调，从而达到赏心悦目以及视觉上的愉快和平衡。

色彩调和可分为类似调和、对比调和两种主要调和方式。

(一) 类似调和

类似调和强调色彩要素中的一致性关系,追求色彩关系的统一感,达到色彩调和的目的。类似调和又可分为同一调和、近似调和两种形式。

1. 同一调和

同一调和是指在色相、明度、纯度以及它们组合关系中都含有同一要素,避免并削弱强烈刺激的对比感,使配色显示出一种最简单的统一的协调效果。同一调和又可分为单性同一调和与双性同一调和(图46—图48)。

图46 地中海　　　　博纳尔

图47 学生作品

图48　　　　　　　　　　　　　　　　　　　　　康定斯基作品

（1）单性同一调和主要基于三属性的变化，其中保持一种相同元素，变化其一，使同一的因素增强。

同一明度调和（同一明度，不同色相、纯度变化）。
同一色相调和（同一色相，不同明度、纯度变化）。
同一纯度调和（同一纯度，不同色相、明度变化）。

（2）双性同一调和是基于单性同一调和，在三种基本性质中保持两种性质相同，变化其一，使统一的因素增强。

同色相、纯度（变化明度）。
同纯度、明度（变化色相）。
同明度、色相（变化纯度）。

2. 近似调和

近似调和是指在色相、明度、纯度三要素中某种要素接近，变化其他要素而获得调和效果，比同一调和具有更多的色彩变化因素，是近似要素的结合。近似调和又可分为单性近似调和与双性近似调和。

（1）单性近似调和。
近似色相调和（明度、纯度变化）。
近似明度调和（纯度、色相变化）。
近似纯度调和（色相、明度变化）。

（2）双性近似调和。
近似色相、明度调和（纯度变化）。
近似纯度、明度调和（色相变化）。
近似色相、纯度调和（明度变化）。

（二）对比调和

对比调和是以强调色彩的变化而组合和谐的一种色彩调和方式。在对比调和中，明度、纯度、色相三要素都处于对比状态，色彩效果强烈、生动、活泼，富于变化。对比调和要达到变化统一的和谐美，只有依靠一种组合秩序来实现，称为秩序调和。常用的秩序调和有以下几种形式（图49—图51）：

图49　　　　　　　　　　　　　　学生作品

图50　　　　　　　　　　　　　　学生作品

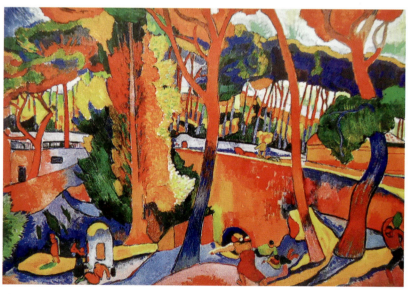
图51　公园　　　　　　　　　　　德兰

1. 等差、等比渐变系列调和

在色彩中若两色对比过分强烈，我们可以在两色之间加入色相、明度、纯度中一个元素的等阶渐变系列，使对比变得柔和、协调。

2. 赋予同质要素的调和

这种调和是在对比的两色或多色中混入同一色，使各方都具有相同的因素，从而使各色具有和谐感。

3. 几何形秩序调和

这种调和主要是指在色环或色立体中进行有规律的几何形变化调和。如三角形调和、矩形调和、多边形调和等。

4. 调性调和

调性调和强调色调的调和作用，其色调的色系统主要指色相，从而形成总的色调倾向。如在黄色光线照射下，所有的物象都呈现出黄色。

5. 隔离调和

在运用色彩的过程中，常常会遇到复杂的配色情况，如色彩变化过多、主次不清而使画面显得凌乱繁杂，或由于冷暖和明暗过于接近，感觉单调平淡。此时采用隔离手法即可使画面大为改观，达到统一调和而又有变化的色彩效果。最常用的隔离色是黑、白、灰等无彩类以及金、银等光泽色，将原来不协调的各色置于黑、白、灰的底色上或者在此插入无彩类色块等。

第三节
色彩的形式美法则

色彩作为形式美的因素之一,和其他事物的发展一样都有其自身的规律,找到并掌握色彩配色的规律,将有利于形式美的创造,现介绍符合形式美的规律的配色法则。

一、色彩的平衡法则

考虑到色的形态、面积、配置的关系,在视觉心理方面左右着造型空间的是平衡。色的平衡主要有两种形式:对称的平衡和非对称的平衡。对称的平衡大量存在于大自然中,人体、动物、植物等例子很多,它具有单纯、平稳、质朴、完整等秩序特征,但同时也容易给人单调、死板、缺乏活力之感。非对称平衡不追求绝对对称,色彩的面积、位置等无须绝对对称,只追求视觉重心的平衡,给人以活泼、灵活多变之感。在色彩构图时,由于受到色彩诱惑力强度的影响,暖色或纯色的引诱力强,所以面积要小些,而冷色或浊色面积可大些,这样容易获得平衡。另外,在明度方面,由于亮的色感到轻,暗的色感到重,将明亮的色摆在上部,暗色置于下部可保持稳定的平衡。假如把暗色置于上部,明色置于下部,就会失去安定感,但因而有时也会产生动感(图52—图54)。

图52 有教堂的穆瑙 　　　　　　　　　康定斯基

图 53　　　　学生作品　　　　图 54　　　　学生作品

二、色彩的节奏法则

节奏一词源自音乐、诗歌、舞蹈等,具有时间性,在艺术中通过听觉或视觉来表现,意味着互相之间持续的音或形所变化的秩序美。色彩上的节奏是通过色相、纯度、明度的渐变、反复、运动等形式来获取的。

1. 色的渐变节奏

色的渐变节奏是通过色相、明度、纯度及形状、面积等因素进行等比级数的渐变或等差级数的渐变,从而产生鲜明有力、规则条理的韵律感与节奏感(图55)。

2. 色的反复节奏

色的反复节奏通过某一色彩组合的规律性重复,从而产生秩序、条理、连续的节奏与韵律,是一种规律变化的秩序美(图56)。

3. 色的运动节奏

色的运动节奏通过强烈的明暗与色相对比,通过不对称的布局、重心偏移等方法,使画面产生运动的韵律感。线条与色彩的结合,也可产生强烈的运动感(图57)。

图 55　　　　学生作品

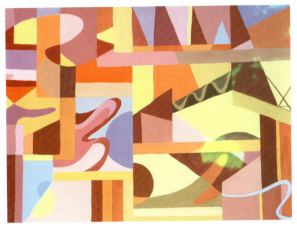

图56　　　　　　　　　学生作品

图57　　　　　　　　　学生作品

三、色彩的呼应法则

呼应是与对比相联系的，差别大的色块容易失去色彩平衡，这时，必须要考虑到色与色之间的呼应关系，从而取得视觉上的平衡。在呼应中根据构图的需要，以点、线、面的形式来进行疏密、虚实、大小的丰富变化，从而使画面产生和谐、统一的美（图58、图59）。

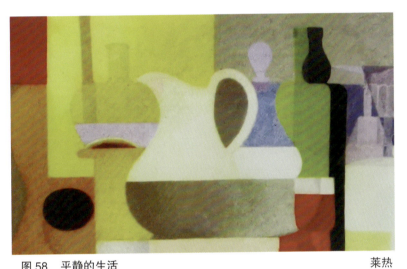

图58　平静的生活　　　　　　莱热

图59　欢乐梦　吴冠中

四、色彩的比例法则

比例是指整体与局部、局部与局部之间各种量的有秩序的比较,如黄金比例中的1∶0.618,人体中的1∶8及1∶7的比例构图等,反映了某种内在规律而具有美的构成意义。色彩中的比例是随形态和配置而产生的,即有色物体的形状。比例的数值控制表现在整体中某个基本单元的量对全局具有统辖作用,设计色彩中运用比例法则能够使画面各部分的差异适量,调整各单位的尺度,并组织若干个排列有序的尺度层次,而改变习惯尺度,从而产生不同的视觉效果(图60、图61)。

图60　时髦女低音　　　　　　　　　　　康定斯基

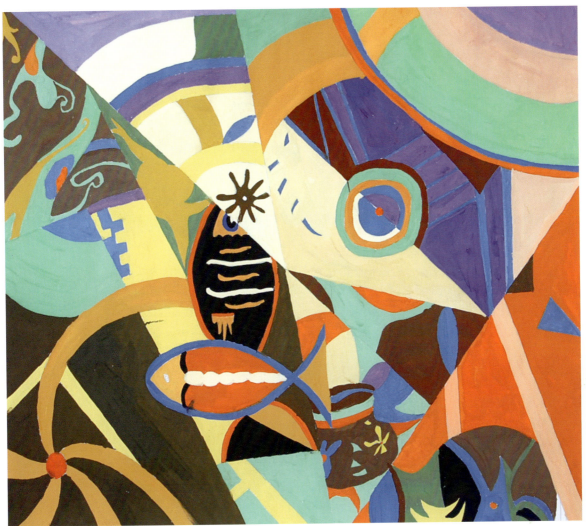

图61　　　　　　　　　　　　　　　　　　　　　　　　　　　　学生作品

● 思考与练习

●作业一　根据色彩的冷暖对比理论，自选四季或四种心情做一组冷暖对比作业。尺寸为 15cm×15cm。

●作业二　任选一组色相，做它们的明度渐变，创造空间秩序、节奏。要求完成后的作业具有图案化的效果。尺寸为 20cm×20cm。

●作业三　选择两种以上色相进行纯度对比训练，要求画面具有一定的趣味性和装饰性。尺寸为 20cm×20cm。

●作业四　根据色彩形式美的四种法则，设计制作四张富有较强形式感的色彩作业。尺寸为 20cm×20cm。

第三章
设计色彩的视知觉

关 键 词：色彩；心理因素；生理规律。
教学目的：色彩运用的最终目的是表达和传递感情。通过学习和探究，理解色彩对人的心理和生理的影响。从心理和生理角度了解色彩视知觉现象、色彩视知觉现象原理，理解视觉残像和视觉适应现象，以及色彩同化、边缘错视、包围错视、前后错视等原理。

第一节
色彩视知觉及其生理规律

一、色彩与知觉

物象所形成的色彩现象，是不以人的意志为转移的客观存在，这种存在作用于人的视觉之后便造成人的色彩感觉。人的色彩感觉大体上可以分为直觉反应和思维反应两个阶段。所谓直觉反应，是指几乎不假思索而感觉到的现象，而经过思考得出的色彩判断，则是思维反应的产物。通常前者被认为是生理性的，后者是心理性的。例如，一个人看到红绿两块并置的颜色后，会立即觉得颜色很鲜艳、对比很强烈，然而有的人认为这两种色的配合很美，有的人却讨厌这样的配合，认为不美。那么，一看见立即产生的感觉可称为直觉反应，并带有普遍性；而认为美或不美是经过再思考后做出的判断，因人而异，不具有普遍性。

色彩学家们经常对色彩现象的真实性做专业研究，但是至今也无法得出绝对正确的结论，原因是即便最客观的色彩现象所产生的色彩效果都是人的感觉反应的产物，而感觉必然包含了一定的主观性。纯客观的色彩真实性只能依赖于仪器的测定，例如，银在测光仪下显示出带橙色的光泽，应该承认这才是银的物理属性所反映的真实色彩。然而在画面上把银器画成橙色便会产生很多误解，因为艺术色彩是基于人的视觉感受为前提的，与自然科学之间有着相当大的区别。

我们还可以发现，人们对色彩的生理反应往往是下意识的，一般无须记忆和思辨，而对色彩的心理反应，则是直接作用于感觉器官的客观事物整体在人脑中的反应。它们的区别，就在于一个是个别属性的反应，另一个是整体性的反应。但是，整体是由若干个别属性构成的，当然不是简单的个别之和或杂乱无章的相加，而是经过判断与思维，按特定形式与面貌而整体构成的。在实际生活中，人们很少把生理反应与心理反应分割开来，心理反应又是通过多种生理反应的综合而获得的。例如，同是一种红色相，作为色标的红色块、红布、红色的塑料水桶及广告牌上的一块红色，对人的色彩思维会产生不同的作用。红色标可以比较直接、单一地产生生理反应，而红布则让人马上想到做衣料或是做旗帜，塑料桶与广告牌上的红色则

是与其附着物象同时作用于人的视觉的。因此，形、色与功能是整体作用于人脑思维的，色彩的生理与心理功能难以绝对分开，而心理反应可能更突出(图62)。

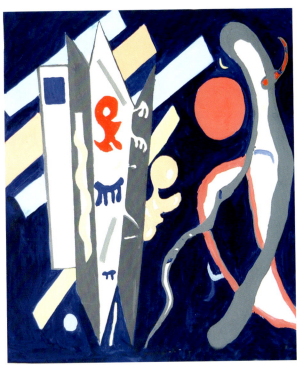

图62　　　　　　　　　　　　　　　学生作品

二、色彩的生理规律

(一) 视觉的适应

人类的眼睛有自动调节光线的本能，光线极强时瞳孔会自动收缩，以减少进光量，光线较弱时瞳孔则自动放大，增加进入眼睛的光的通过量，以适应不同的照明条件，这种特殊功能在视觉生理上称为视觉适应。视觉适应一般可分为明暗适应、远近适应、色彩适应三种。

1. 明暗适应

当人们从漆黑的环境中突然来到光线很强的地方时，会觉得十分刺眼，视觉不太清楚，经过一段时间后，才逐渐恢复清晰的视觉，这种视觉适应的过程叫作明适应；反之，当从明亮处进入光线较暗的环境时，起初什么也看不见，待过了几分钟，眼前的物体会慢慢清晰起来，这种视觉适应的过程叫作暗适应。

2. 远近适应

人眼的晶状体相当于一个照相机的透镜，而且比透镜具有更多的优点。照相机的调焦必须依靠伸缩镜头来完成，而晶状体可以通过眼部肌肉自由改变厚度来调焦，使物象在视网膜上始终保持清晰的影像。因此，在一定的视觉范围内，不同距离的物体眼睛都能看得比较清楚。

3. 色彩适应

当人戴上有色眼镜观察外界景物时，一开始景物似乎带有镜片的颜色，但一段时间之后，镜片的颜色会慢慢地消失，外界的景物颜色恢复成近似原来的颜色；当摘下眼镜时，景物的颜色又会感觉失真。这种视觉现象就是色彩适应。

(二) 色的恒常性

当人们对某一物体的色彩有了一定的认识之后，尽管由于受到不同光线的照射，它的色相、明度、纯度都发生了变化，但我们仍然会认为它是原来的颜色。例如，一个在阳光照射下的黑煤块也许要比烛光下的一张白纸亮得多，但在人们的视觉中，仍然会觉得煤是黑的，纸是白的。因为物体的固有色在人们的心理上已经形成了一种习惯认识。色彩学上称这种主观色彩现象为色彩的恒常性。

(三) 色的易见度

日常生活中，人们都有这样的经验，在白纸上写的黑字要比在白纸上写的黄字看起来清楚得多，这是因为人眼辨别色彩的能力有一定限度，当色与色之间的明度过分接近时，由于色的同化作用，眼睛就难以辨别，色彩学上把容易看清楚的程度叫易见度。一般来说，纯度高、明度对比强烈、面积较大、近处的颜色要比纯度低、明度对比弱、面积小、远处的颜色易见度高。例如，一幅色彩作品，图形与底色虽然是两个不同的色相，但如果明度接近，则图形肯定是模糊的；反之，即使是相同的色相，如果把图形与底色的明度拉开，那么视觉的易见度也会提高。因此，在设计色彩中，把握好背景底色与图形色彩在明度、纯度、色相上的对比关系是十分重要的(图63、图64)。

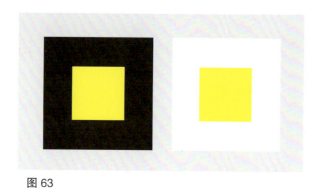
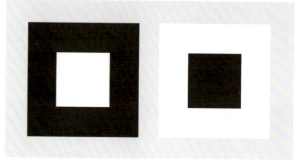

图63

图64

第二节
色彩的情感因素

人们虽然存在着社会环境、民族、性格、年龄、文化层次、个人气质、心理需求所形成的差异,但生活在同一个星球上,共同的生存环境和生理机制,使得人们对外界事物的心理反应存在着很多共同之处。

一、色彩的冷暖感

所谓色彩的冷暖和色相有着直接的关系。冷色是指蓝、青、蓝紫等色,常使人联想到天空、大海、雪的阴影等,因此,给人以寒冷的感觉;暖色是指红、橙、黄等色,使人联想到太阳、燃烧的火焰,有一种温暖的感觉。而绿与紫是不暖不冷的中性色。在无彩色系的各色中,通常白是冷色,黑是暖色,灰则是中性色(图65)。

冷暖色本身虽有相应的确定性,以六个标准色而论,红、橙、黄是暖色,蓝为冷色,绿与紫是中性色,然而这三类色本身亦有冷暖差,钴蓝比湖蓝暖,红紫比蓝紫暖,中绿比翠绿暖,红紫又比草绿暖等。黑、白、灰本来是无色彩的,一旦和其他色彩尤其是纯度高的色彩放在一起,亦会产生冷暖感觉。如灰和蓝比有暖的倾向,灰与橙比就有冷的倾向。黑、白、灰本身也有冷暖变化,我国古代对此就有明确的区分。例如,黑被定为"火所熏色",是标准的黑色,而带有红的黑色称为"黝",混浊的深灰色(近黑)称为"缁"。而

图65　　　　　　　　　　　　　　现代绘画

白色由于原料的不同,如云母粉、白土、铅粉等所显示的色相亦有冷暖差别。古代把带青、蓝光的白色称为月白和草白,而现在称为乳白的则是带有暖的白色。至于灰色的冷暖变化就更丰富了,通常除了直接用黑白相调而成的灰色外,其他的灰色都具有冷暖倾向。因此,色彩的冷暖感具有非常丰富的内容,这就为色彩的实践提供了广阔的天地(图66)。

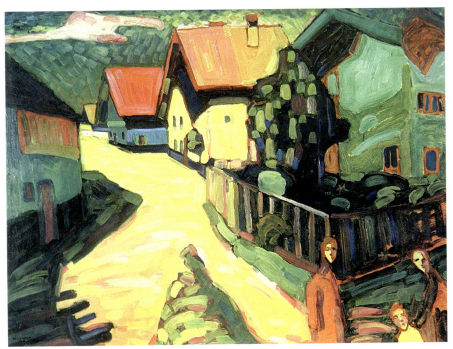

图66　有几个女人的穆尔瑙街　　康定斯基

二、色彩的进退感

造成各种颜色产生前进和后退的感觉,原因是人眼晶状体对色彩的成像调节所致,波长长的暖色在视网膜上形成内侧映像。如在等大的纸上分别画出同样大小的蝴蝶,一幅为蓝底黄蝶,另一幅为黄底蓝蝶,蓝底上的黄蝴蝶明显在纸的上面,而黄底上的蓝蝴蝶则似乎在纸的下面,或像黄纸上剪了个蝴蝶形的洞而下面衬了一张蓝纸。

进退感是色性、纯度、明度、面积等多种对比造成的错觉现象。暖色、亮色、纯色有前进感;冷色、暗色、灰色有后退感。色彩与明度关系可以形成不同的排列。以标准色为例,色性排列以红最强,其次是橙、黄、绿、蓝、紫。另外,面积对比也很有影响,同等的红与绿并置,则红有前进感,若在大面积的红底上涂一小块绿色,则绿有前进感,所以具体应用时要特别注意灵活掌握。

将狭小房间的四壁刷上冷灰色会感觉宽敞些。设计图案时如注意冷暖色的位置可获得较好的层次感。进行绘画写生时注意纯度对比可以获得较深远的空间效果。只要把握住进退感的特性,就能产生千变万化的色彩效果(图67、图68)。

图67　　学生作品

图 68　慕尼黑的房子　　　　　　　　康定斯基

三、色彩的轻重感

色彩令人产生轻重的感觉有直觉的因素，主要原因在于人的联想，如接近黑色等深色会使人联想到铁、煤等富有重量感的物质，而白色则使人联想到白云、雪花等质感轻的物体。轻重的概念从人开始懂事起就逐渐形成，只要没有生理缺陷就人皆有之，这就决定了对色彩产生轻重联想的必然性和普遍性。

通常情况下，明度高的色会令人感觉轻，同类色和类似色组中亮色轻。色相的轻重次序排列为白、黄、橙、红、中灰、绿、蓝、紫、黑。另外，颜色中的透明色比不透明色感觉轻，着色时厚涂比薄涂感觉重。例如，油画中厚堆不透明的白色比薄涂透明的柠檬黄或嫩绿感觉重，原因就在于此（图 69、图 70）。

图 69　　　　　　　　　　　　　学生作品

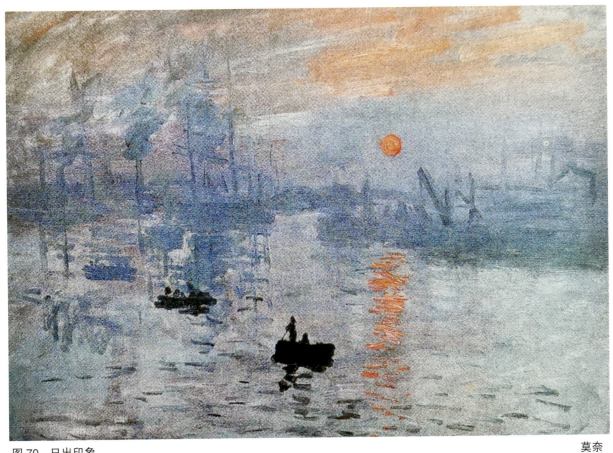

图70　日出印象　　　　　　　　　　　　　　　莫奈

四、色彩的软硬感

色彩软与硬的感觉主要取决于纯度和明度。浅色和纯度低的颜色具有柔软感,深色和纯度高的颜色具有坚硬感。在任何一个色相中,加入浅灰色都会使其变为明亮的浊色,便会产生柔软的感觉;反之,在纯色中加入黑色,就会产生硬的感觉(图71、图72)。

图71　学生作品

图72　　　　　　　　　　　　　　　　　　　　　　　　　　学生作品

五、色彩的华丽与朴素感

色彩的华丽与朴素感与色彩的纯度关系最大,其次是与明度有关。红、黄、橙等暖色和鲜艳明亮的色彩具有华丽之感;凡浑浊灰暗的颜色具有朴素之感。有彩色系具有华丽感;无彩色系具有朴素感。强对比色调具有华丽感;弱对比色调具有朴素感(图73、图74)。

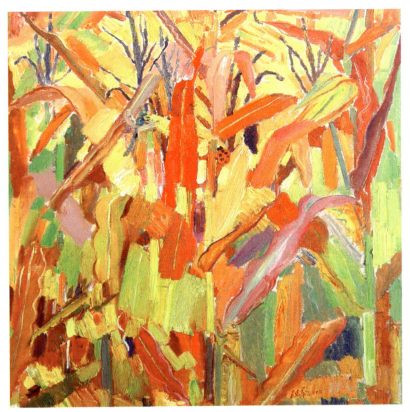

图73 红苞米　　　　　　　王克举

图74 归来的乐谱　　　　　胁田和

六、色彩的快乐与忧郁感

色彩的快乐与忧郁感主要与纯度和明度有关系。凡明度较高而鲜艳的颜色具有明快感；凡深暗而浑浊的颜色具有忧郁感。高明度基调的配色易取得明快感；低明度基调的配色易产生忧郁感。强对比色调具有明快感；弱对比色调具有忧郁感（图75、图76）。

图75 墨色线条 康定斯基

图76 学生作品

第三节 ⊙ 色彩的联想与象征

色彩心理是客观世界引起的主观反应，不同波长的光线作用于人们的视觉器官，从而产生出不同的色彩感觉。色彩就其本质来说，仅仅是波长不同的光线而已，本无内容可言，但人类生活在这个世界，就靠这些光线来获取大量的信息。春夏秋冬、风花雪月、酸甜苦辣这一切变化，无不通过色彩的记忆在人们的心灵深处留下烙印。因此，当人们看到某种颜色时，便自然会联想到生活经历中所遇到过的与此相关的感觉，从而引起心理上的共鸣。比如：橙色让人想起秋天，象征着富足、快乐和幸福；黄色有金子般的光芒，象征着权力与财富等。又如：看到红色会联想到太阳和火焰，以及热情、喜庆、警觉等；看到绿色会联想到森林和草原等；看到黑色会联想到死亡、肃穆、深沉等。色彩的象征与联想是密切相关的。当色彩的联想达到共性反应，并通过文化传承而形成固定的观念时，就具备了象征意义。色彩的象征，不是主观臆断的结果，而是人们在长期感

受、认识以及运用色彩的过程中总结而成的一种观念。当然,这些象征并没有必然性,它会随着时代、地域、民族、文化等不同而发生变化。

红色 红色在可见光谱中波长最长,彩度最高,视觉刺激性最强。红色在人的心理上是热烈冲动的颜色,它包含着力量和热情。红色是东方民族的色彩,自古以来,红色经常被运用到各种吉庆喜事中。红色又象征着吉利、忠诚、幸福等。红色由于穿透力强,能见度高,人们常把它作为警示、危险的标志色(图77、图78)。

图77　　　　　　　　　　　　学生作品

图78　吉卜赛舞者　　　　　乔治·马瑟

黄色 黄色是明度最高的色彩,给人以高贵、透明、辉煌、灿烂、希望的感觉。黄色使人联想到花卉中的向日葵、迎春花,果实中的柠檬、梨子,富有酸甜的食欲感,还使人联想到季节中的金色秋天以及农民的丰收等。黄色与紫色相配,形成强烈的明暗对比;若与白色组合,白色会使黄色失去明亮感,变得暗淡无光;若与红色相配,则会产生喜气洋洋的感觉(图79、图80)。

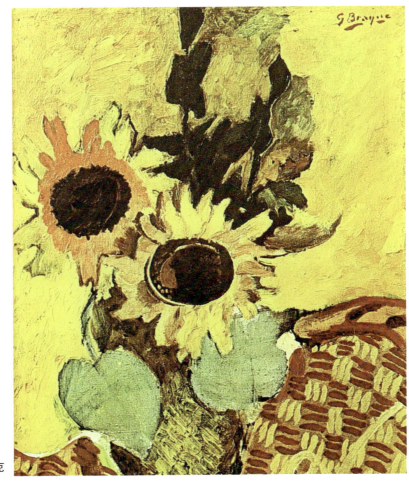
图79　太阳花　布拉克

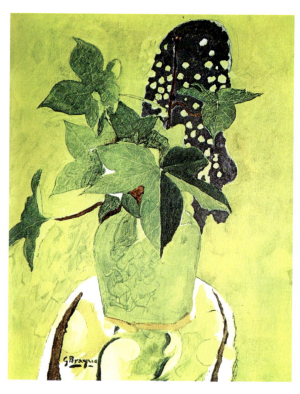

图 80　有花朵的静物　布拉克

橙色　橙色的波长仅次于红色，是最温暖的颜色。橙色使人联想到丰收的季节。金色秋天的色彩，给人以欢快、喜悦、华美、富丽、兴奋的感觉。

橙色与白混合产生高明度的米黄色；与黑、白、褐相配，色彩明快，易于协调；与蓝色相配，色彩欢快明亮（图81、图82）。

图 81　　　　　　　　　　学生作品　　图 82　埃及人　　　　　　凡·东根

绿色 绿色是植物王国的色彩,人的视觉器官对绿色的刺激反映最为平静。在消除人的视觉疲劳方面是最有效的环境色,因此,绿色是人眼最能适应的颜色。绿色给人以青春、清新、自然和宁静的感觉。绿色加白色给人以淡漠、高尚的感觉;加黑色则给人以顽强、庄严的感觉。绿色与蓝色相混合,感觉清新;与黄色相混合,感觉单纯(图83、图84)。

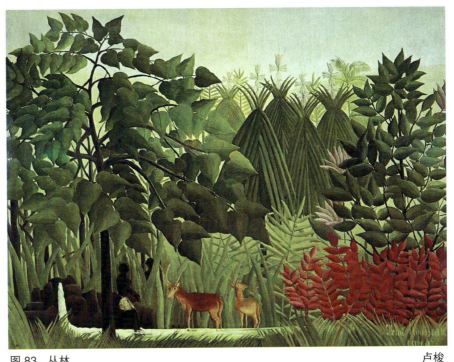

图83 丛林　　　　　　卢梭

图84 凡·高作品

蓝色 蓝色是后退的远逝色,在可见光谱中,蓝色的波长较短。蓝色使人联想到辽阔的大海、无边无际的天空,象征着平静、深远、广阔、高深。

蓝色与白色混合,蓝色会显得清淡、凉爽;在黑色背景上,蓝色会显得明亮和纯粹。蓝色与黄色相配,蓝色具有冷色之感;与橙色相配,蓝色的色感、纯度感会充分表现出来(图85、图86)。

图85 学生作品

图86 蓝色窗口 马蒂斯

紫色 紫色是可见光谱中波长最短的,也是色相中最暗的色彩。紫色是大自然中较为稀少的颜色,它具有高贵、神秘、优美和华丽的性格。紫色与黄色相配,由于是互补色,会显得强烈而刺激;紫色与黑色相配,给人以消沉而又神秘之感;紫色与灰色相配,则给人以忧郁和悲伤的感觉(图87、图88)。

图87　　　　　　　　　莫奈作品

图88　热尼斯作品

黑色、白色、灰色 黑色是最暗的颜色。黑色使人联想到死亡、悲哀、沉默、恐怖等,黑色可与其他任何颜色相配,均可起到和谐与衬托的作用,是设计中常用的颜色。白色光包含了全部色相,白色可与各种颜色相配,沉闷的颜色加白色,马上就会明亮起来。灰色居于黑与白之间,属于中性色。灰色给人高雅、含蓄、平和、中庸、温顺之感。灰色与任何颜色相配,都会变得含蓄和文静,起到调节各色相的作用(图89)。

图89 莫瑙斯基塔与风景　　　　康定斯基

第四节 ● 色彩的错觉与幻觉

人类的视觉现象并非完全是客观的,由于视觉生理结构的特性,在视觉中常常会出现主观感受的色彩与客观颜色不一致的现象,有时也会发生色彩的错误判断,造成错觉。当视觉残像前的知觉与过去的经验相矛盾,或者发生思维推理的错误时就会引起幻觉。对错觉与幻觉的科学应用是探索设计新视点的不可多得的方法。

一、视觉残像

在外界物体刺激停止后,视感觉并没有立刻消失,这种视觉现象被称为视觉残像。视觉残像分为两种:一种是正残像,当人在灯前注视两三秒钟,然后闭上眼睛,眼中仍然会留有灯泡的形象。电影技术正是利用正残像这个原理而发明的。电影是以24幅/秒画面的速度进行放映,人们在银幕上感觉的却是连续动作。另一种是负残像,若人们长时间地凝视白色或灰色背景上的红色图形,过一会儿将红色图形撤走,就会感觉背景上出现了绿色图形。正残像是由于视觉神经兴奋尚未达到高峰、视觉惯性作用而引起的;负残像则是由于视觉神经疲劳过度而引起的(图90)。

图90　　　　学生作品

二、同时性效果

当人们长时间注视一个红色物体后突然把视线移至白墙时,墙壁上就会出现与红色相反的绿色残像。从生理学上分析,当人们注意观察红色物体时,视锥细胞的感红单元兴奋而感绿单元受到抑制,当红色刺激终止时,受到抑制的视神经则暂居优势,因此才会感到绿的残像(图91)。

图91 学生作品

当眼睛受到不同色彩刺激时,人的色彩感觉会互相排斥,刺激的结果使相邻色改变原来的性质,一向相反方向发展。例如,我们将红色和紫色并置在一起观察时两色所共有的因素减弱了,而相异的因素却显著起来,红色偏向黄色,紫色偏向蓝色。同样,将冷暖不同的色彩并置时,冷色更冷,暖色更暖,将红色与灰色并置时,红色更艳,灰色更灰(图92)。

图92 学生作品

第五节
色彩的抽象与情感

色彩本身其实是非常抽象的,并且没有任何感性内容。例如,一块红色它本身并不代表什么,但当它依托于一定的环境、空间、形态、材质时,就会使人产生相应的感情色彩,出现色彩的感受和联想。人们往往利用色彩的这一特性来设计生活中各种各样的产品。通过色彩的抽象化表现,使消费者得到情感上的满足(图93、图94)。

图93 里加德作品

图94　晨星　　　　　　　　　　　　　　　　　波洛克

在设计色彩的抽象化倾向表现中，常用的手法是舍弃客观事物的具体形状，提取某些形象元素来加以组合、创造；或通过对客观物象从"具象"到"抽象"的演化，使之过渡为抽象图形，以达到表情达意的效果（图95）。

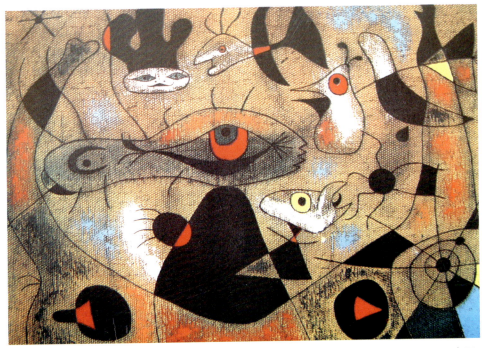

图95　鸟翅上滴下露珠，唤醒了眠于蛛网暗影中的罗莎莉　　　　米罗

抽象化可以创造出抽象美,产生联想或多指向思维效果。在表现形式上,它排除了客观事物的具体形象,凭借点、线、面、块和色彩、肌理等抽象形式组合画面,直接抒发感情,追求画面的韵律和节奏,激起人们的审美感受。其留给人们的印象是广阔、深远和无限、朦胧的,能使人产生联想、体味、补充的主动心理。例如,几何化是指借助几何上的数理关系,如等差、等比分割、对角线、斜线分割和数据曲线以及依照线形如直线、曲线、弧线、直与曲结合线进行造型的手法。这种手法给人视觉和心理上以数理逻辑性强、装饰元素突出的强烈感受(图96、图97)。

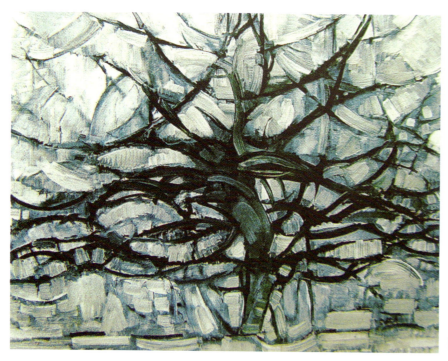

图96 灰色的树 蒙德利安

图97 米罗作品

第六节
色彩的潮流与流行

设计用色与绘画色彩一样，固然有因个性、民族、地域因素而形成总体风格的倾向，但是也会随着时间的推移和社会风尚的改变而转化，使特定的色彩具有鲜明的时代感和时髦感。曾经风靡一时的颜色，过一段时间就会被其他新兴、时尚的色彩所代替，不入时的色彩即使十分和谐、非常符合视觉规律，美感也会大大削弱，失去其应有的魅力。这种色彩的流行与不流行现象，就产生了一个色彩概念——流行色（图98—图103）。

图98

图99

图 100

图 101

图 102

图 103

第三章 设计色彩的视知觉

流行色英文名称为"Fashion Colour"，意即时髦的、时兴的色彩，也可翻译成时装的色彩，也有称"Fresh Loving Colour"的，意即新颖的生活用色。流行色是在流行色协会的组织下，从事装饰色彩设计的专家们通过对国内外市场消费心理和社会时尚的仔细研究，预测市场变化，提前18个月拟定并向产品生产者推出的若干色相和互相搭配的色组。应该弄清楚的是，所谓流行色，并不是一种或几种色彩，而是若干色相与色组。如1981—1982年冬季的"森林色"，由深翠绿、黑紫、棕色、深月蓝组成，"藓苔色"由松石绿、深皎月、青莲、芽绿组成。又如中国丝绸流行色协会推出的1983年春夏季流行色"敦煌色"，由红紫绸——肉色、珊瑚红、大红、葡萄酒红、深紫红、紫藤莲；蓝绿绸——浅芽绿、橄榄绿、粉绿、宝绿、钴蓝、天蓝；黄咖调——象牙色、浅驼灰、黄、杏黄、肉桂、棕驼、红棕；灰调——白色、浅灰、青铜色、紫色、黑色所组成。

流行色并不只用于服装，还在各个消费性工业和商业中使用，无论是建筑、交通工具、商业环境设计，还是家用电器、包装装潢、化妆品、皮革、塑料等，都会产生并使用流行色，只是人的服饰与室内装饰对流行色更为讲究，如服装面料、头巾、领带、鞋帽、袜子、雨伞、提包、腰带，以及窗帘、灯罩、沙发套、靠垫、床罩等，对色彩的变化更为敏感，变换更为频繁。当然，流行色更适用于使用周期短而易于翻新的物品，对于耐用商品推广流行色的可能性就较小。

流行色的萌发阶段仅仅是由于某些色彩的特征及组合上的特点刚刚引起人们的注意，它需要通过一定方式的引导才能激起众多人的关注。当人们面对这种引人注目的色彩蜂拥而至、极力追求时，即到了流行色的盛行阶段。比如在我国20世纪50年代，人们的服装色彩明显地倾向蓝、灰色调；60年代，有相当多的人偏爱草绿色；而到了80年代，则改变了沉寂、宁静的色彩景象，增加了热烈的色彩。当这种流行色举目可见的时候，便是其衰落的开始，同时新的流行色周期开始萌发。由此可见，相互交替的两组流行色是重叠出现的，两者之间没有严格的界限。流行色表现的周期性变化并不像冬去春来那样周而复始地循环着。从自然界发展的规律来看，影响景物色彩的物理、生理和心理因素也是在不断变化的。严格地说，人们瞬间感觉到的色彩是永远不会再现的，只是受到视觉反应和记忆能力的限制，不能分辨它与后继色彩的差别。从这个意义上说，流行色的变化也是一种发展，是永远不会重复的。

思考与练习

- **作业一** 制作四幅具有前进和后退感觉的构成作业。尺寸为20cm×20cm。
- **作业二** 完成华丽和朴实的色彩练习作业各一幅。尺寸为20cm×20cm。
- **作业三** 选择2~3个色相，采用面积包围和色相同化的方法，制作一幅具有同化对比效果的作业。尺寸为20cm×20cm。
- **作业四** 运用色彩抽象语言和对于色彩的感觉制作色彩构成作业四幅，分别表现静止与运动、平滑与粗糙、轻与重、软与硬。尺寸为20cm×20cm。
- **作业五** 色彩易见度训练。选择主体色与背景色进行组合设计，感受色的易见度对人视觉感受的影响。要求完成的作业具有图案化的效果。尺寸为20cm×20cm。

第四章

设计色彩的构成与写生训练

关 键 词：点、线、面；抽象；情感；解构；色彩归纳；采集。

教学目的：分析点、线、面的色彩构成，掌握色彩点、线、面的应用规律。利用形态变化中不同色彩的搭配关系，理解在设计中色彩的运用功能、色彩的抽象与情感思维，培养和提高对色彩的感受和联想，掌握和运用色彩的夸张与抽象化表现，丰富和扩展设计色彩的想象力和情感冲击力。

色彩构成是培养创造性运用色彩的重要手段，从色彩质感和色彩解构两方面对色彩进行教学实践。色彩解构以自然色彩、人文传统色彩和艺术大师作品为主题，去探索解构自然、社会和人三个领域的色彩精彩片段。

通过设计色彩的归纳写生和采集重构训练，掌握色彩主观表现能力，建立设计意识以及创造性思维习惯。

第一节 点、线、面的色彩构成

点、线、面作为几何学名词具有非形象的抽象意义，在设计色彩中它们则是形式构成的基本要素。构成形式中出现的点、线、面作为形象表达的媒介具有符号性意义。

一、点

点在构成中具有位置价值，与空间要素比较，其存在位置决定其构成性质。点的视觉特点具有空间性及连线、积点成面的意义。点的构成方法有不连接与连接两类。规则性不连接构成一种秩序的静感，不规则性不连接构成一种变化的动感；等间隔连接构成单纯感，不等间隔连接构成丰富感；重叠连接构成线、面变化（图104—图106）。

图104 金蓝　　　　　　　　　　　　米罗

图106　　学生作品

图105　米罗作品

二、线

线在构成中具有位置与长度状态，以方向、长度、形态为表现特征。

几何直线有简单、直率的视觉特点；几何曲线也具有单纯明快的视觉性质；自由曲线产生自由、优雅的视觉感觉；徒手曲线形成无序而富于个性的视觉效果。

线的构成方法是因线的特性而形成各不相同的性质。直线等距或不等距、不连接可获得变化韵律感；折线的连接、辐射线的连接可获得强烈的节律感；垂直线交叉、倾斜线交叉可获得丰富的编织秩序；曲线不连接形成活跃的势态，连接形成缠绕、蜿蜒、柔软的动感，交叉形成原图形所意料不到的复杂效果；空间性曲线具有神秘与变幻的空间感；徒手曲线具有偶然与自由的抒发性（图107—图109）。

图107　　米罗作品

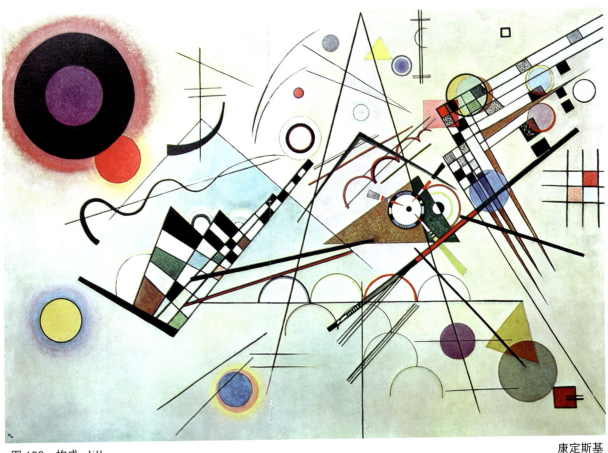

图 108　构成 –Ⅶ　　　　　　　　　　　　　　　　康定斯基

图 109　即兴创作 26 号　　　　　康定斯基

三、面

面在构成中占有空间，具有实质性的、积极的视觉价值。它是由许多"点"平面集合而成，由许多"线"平行密集接近或纵横交错而成，由"点"或"线"扩大而成。

几何形面具有理性、秩序的视觉特点；有机形面具有节律、明快的视觉感受；不规则形面具有自由活泼的视觉效果。

各类线都可以分割画面，构成各种面造型。面与面组合可形成新面，构成方式是上下、左右、平行、移动、重叠等。点、线、面的存在性质具有一定的相对性，在画面中的确定很大程度上取决于视域与互相之间的对比关系，并根据它们在构成中所占有的地位与所起的作用而产生。相对的"点"因其小，以位置为主，"线"以方向、长度与形态为主，"面"则以面积与形态为主。

一般来讲，平面构成中有点、线、面的内容，而在色彩的设计中同样有点、线、面的应用规律和方法。虽然色彩的表达需要依附于一定的形态、材料、图形等，但由于色彩自身有着比较科学和完整的逻辑性，所以在利用点、线、面表达创意的时候就有它

特有的结构和形式。因此,在平面广告设计中,往往通过图形的抽象化表现,使形态表现为一个色彩点或几组线;或者通过色彩与文字自由和抽象性的组合来营造一种色彩的构成效果。色彩的点、线、面的应用要综合色彩的三要素考虑,因为在具体的使用过程中,这是一个比较复杂的技术与技巧。而在产品设计或是建筑、景观设计中,对于主体物本身,我们通常作为面来处理,其中的某些部件就可以看成整体构成中的点或线,而这些点与线是利用色彩中的分散和扩展的视觉效果来决定的(图110—图112)。

图110 侧面

卡斯提罗

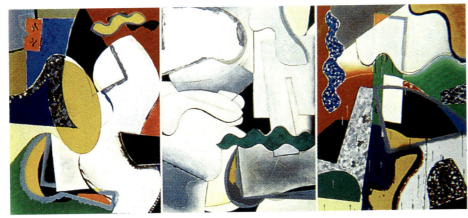

图111　风格　管定

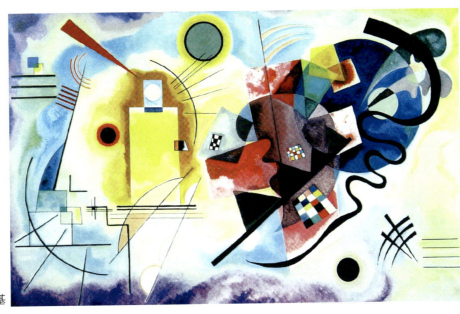

图112　黄·红·蓝　康定斯基

第二节
色彩的变化规律

一、冷暖变化规律

冷暖本来是人的皮肤对外界温度高低的条件感应，色彩的冷暖感主要来自人的生理与心理感受。太阳、炉火、火炬、烧红的铁块本身温度很高，它们射出的红橙色光有导热的功能，使空气、水和别的物体的温度升高，人的皮肤被它们射出的光照所及亦会觉得温暖；反之，大海、天空、远山、雪地等环境是蓝色光照最多的地方，蓝色光不导热，这些地方的温度总是比较低，人在这些环境中会觉得冷。这些生活印象的积累（包括直接与间接的）使人的触觉、视觉及心理活动之间具有一种特殊的下意识的联系。视觉变成了触觉的先导，人一看见红橙色光（无论是光源色还是物体色），就会引起条件反射，皮肤会觉得温暖，心理上也觉得温暖与愉快；一看见蓝色光，皮肤会产生冷的反应，心理上也觉得凉爽或阴冷。

还有一组冷暖概念，即白冷、黑暖。在一般的色块中混入白会倾向冷，加黑会倾向暖。红、橙、黄系列的暖色调令人感觉亲近，具有前进感和扩张感；而蓝、蓝绿、蓝紫系列的冷色调令人感觉冷静和疏远，具有后退感和收缩感；将冷暖色同时放置在一起进行对比会发现，色相的冷暖感会更加鲜

明,冷的更冷,暖的更暖。

在一幅作品中,冷暖对比得当会使画面活泼、悦目,同样,冷暖对比愈强,刺激愈强。当画面中冷暖色的面积及纯度相等时,画面的冷暖对比较直接、强烈,但画面效果容易失之于单调,这时可以通过降低它们的纯度或明度,使它们互相融合形成新的灰色来调整画面的色调感,丰富作品的层次与厚度。

暖极度色、暖色与中性微冷色,冷极度色、冷色与中性微暖色的对比为中等对比。以冷色基调为主构成的作品给人以寒冷、清爽及空气感、空间感;而以暖色基调为主构成的作品给人的感觉热烈、热情、喜庆。

色彩的冷暖对比关系是一对非常复杂的关系,它可以使色调呈现出丰富的效果,在各类设计作品中,对色相冷暖的合理应用正是取得较佳效果的关键因素(图113—图115)。

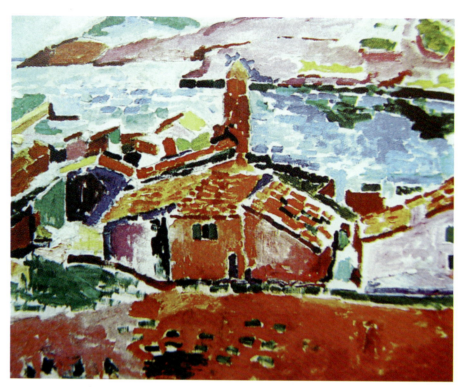

图113 风景　　　　　　　　　马蒂斯

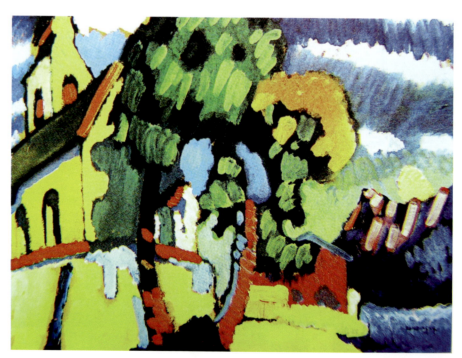

图114　　　　　　　　　康定斯基作品

强，色彩的认识度就高，图形也就越清楚。因此，要想使色彩的形态产生有力的影响，必须使它与周围的色彩有较强的明度差。反过来说，要想削弱一个形态的影响，就应该缩小它和背景的明度差。明度对色彩的同时对比也有着影响，当我们需要强调色彩的同时对比时，应尽量抑制其明度对比，当想减弱色彩的同时对比时，应加大其明度对比（图116、图117）。

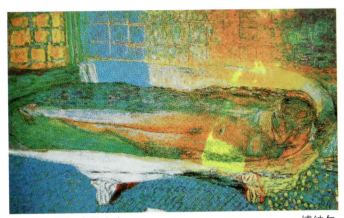

图115　浴缸中的女人　　　　　博纳尔

二、明度变化规律

每一种色相都有自己的明度特征，色彩因明度差别而形成的对比称为明度对比，具体来说就是将两个或两个以上不同明度的色彩并置在一起所产生的色彩明暗程度的对比。明度性质在色彩诸属性中具有相对的独立性和特殊性，明度对比的效果要比色相和纯度对比的效果强得多。明度对比还可以直接影响其他两要素的色彩对比效果。人的视觉对于明暗对比是极其敏感的，在色彩构图中，突出形态主要靠明度对比。色彩的层次、形状和空间关系也都是靠色彩的明度对比来实现的，特别是明度对比能够决定颜色形体的认识度。我们主要是通过明暗对比手法塑造空间中的形体结构关系，表现形体的质感、量感和体感。明度对比

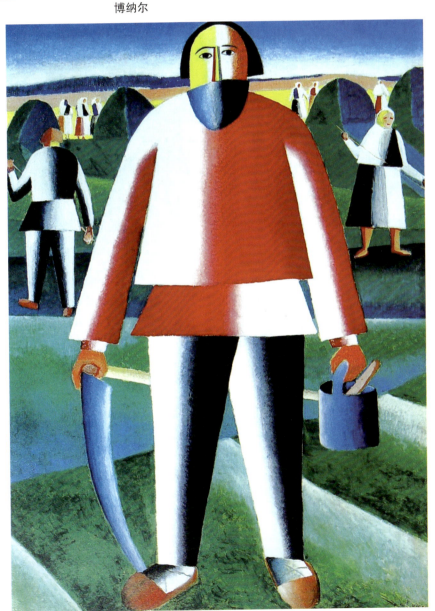

图116　晒干草　　　　　马利维奇

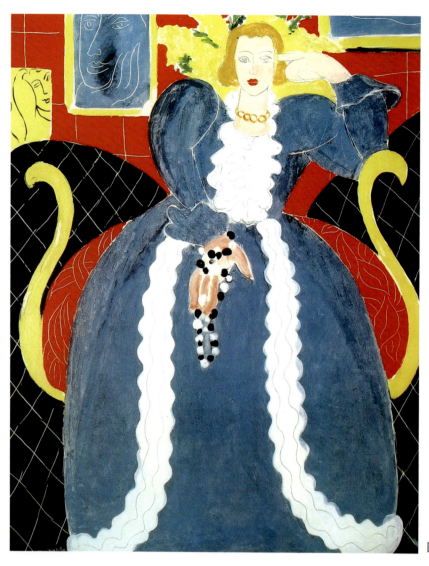

图 117　宽大的蓝色服装　马蒂斯

三、纯度变化规律

纯度可分为强、中、弱对比。当画面中高纯度色与灰色同时使用时，可以形成强烈的纯度对比，这种用色方式，可使纯色变得十分鲜明，产生鲜艳、生动的视觉效果。当画面中色的纯度处于相邻的两个阶段时，则形成了纯度的中对比，这种对比具有统一、和谐而又有变化的特点。色彩的个性在这种对比中显得比较明确，但对于视觉没有刺激性。如果画面中色的纯度差别小，处于同一阶段内时，柔和感强，清晰度低，视觉效果差，在这种情况下，容易出现粉、脏、灰的感觉。色彩使用中，当色面之间不需要有明度差别而又需变化时，可采用改变纯度的方法处理。

三原色中的红色纯度最高，其他色相有不同层次的纯度。色相之间的混合次数越多或参与混合的色相越多，其纯度越低，色感越弱，反之则高。同色同量的色相，在不同视距，其色相的纯度强弱将会发生变化；不同色相，但在同量同视距情况下，暖色色感强、纯度高，冷色色感弱、纯度低。由此可得出色彩纯度强弱变化的一般规律。

由于纯度倾向和纯度对比程度的不同，这些

色彩的视觉作用与感情影响各有特点。一般来说，纯色明确、艳丽，容易引起视觉的兴奋，色彩的心理效应明显；含灰色等中纯度基调丰满、柔和、沉静，能使视觉持久注视；低纯度基调单调耐看，容易使人产生联想。在同色相等明度条件下的纯度对比，总特点是柔和、细腻、微妙，越是纯度差小，这种特点愈强。与柔和感相联系的是清晰度低，对视觉来说，一个阶段差明度对比的清晰度等于三个阶段差的纯度对比。因此，单一纯度对比表现的形象比较模糊。纯度对比还能增强用色的鲜艳感，即增强色相的明确感，纯度对比越强，鲜色一方的色相越鲜明。纯度对比过强时，则会出现生硬、杂乱、刺激、炫目等感觉，纯度对比不足，则会造成粉、脏、灰、黑、闷、火、单调、软弱、含混等毛病。

利用纯度变化可以造成数不清的中间灰色，这些色彩在配色实践中有很重要的作用。有色彩倾向的灰色，会产生柔和而悦目的视觉效果。如果用色过于强烈而刺目，可以用低纯度的灰色来调和。当然，过多用低纯度灰色会显得贫弱无力，若在其中加少量鲜明的色块作点缀，就会变得生机盎然。这是一种很保险的配色办法，所以经常被采用（图118—图120）。

图118　　　　　　　　　　　　　霍克尼作品

图119　卡斯提罗作品

图120　毕卡比亚作品

第三节　搭配不同形态的色彩组合

"搭配"是色彩组合练习中的一种，但组合的意义还包括结构方面的组织因素，是更具有理性化思维的概念。本节内容通过利用形态变化中不同色彩的搭配关系，进一步理解色彩在设计中的运用功能。

一、色彩的图与底

在一张画面中，形象的部分被称为"图"，形象周围的空间被称为"底"。在画面色彩构成中，一般而言，人们常把"图"放在主导地位，而将"底"置于陪衬从属的位置。在形象经营中，把背景看成是底色姿态，而把图看成是积极的、主动的姿态。这样的考虑，使任何背景的设置、转化都要以从属和突出图形为目的。当然，在抽象画面构成中，常会出现"图底反转"、主次不分的情况。

为了取得突出的效果，处理好图与底的关系是十分重要的，为避免色彩对比效果的模糊不清，应加强图与底之间的明度和纯度对比。从图与底的对比度来看，图的面积大，易见度大；图的面积小，易见度就小。当光线与形的条件相同时，图是否看得清楚，取决于图色与底色在明度、色相、纯度上的对比关系。当然，在对于图与底可视度规律

的运用中，必定要根据具体情况而定，不是越强烈越好，而应追求恰如其分、恰到好处的对比效果。

图与底的关系除了处理好明度、色相、纯度的对比外，形状、位置、肌理也是不可忽视的对比因素。位置的变化会影响对比的效果。在图和底的空间面积分割与形状、位置等处理上，不要太平均、太相等，这样容易使图和底互相排斥或互相抵消，造成图和底的主次混乱。例如，最常见的混乱即为"斑马现象"，是白马带黑条，还是黑马带白条；是白条为图，黑条为底，还是相反。形状和面积相等或相似，会造成"图底反射"的效果。另外，由肌理差别所形成的图与底的对比关系，常常可取得鲜明的令人玩味的视觉效果。

总之，在画面构成中，应根据"图"的不同大小、繁简、松紧、虚实、疏密、聚散、开合来调整与"底"的关系。可以用重复或渐次的方法来形成画面的节奏、韵律，也可以用对称的方法取得"图"在画面中的均衡，还可以用对比的方法来达到画面生动、活泼的效果，以及用调和的方法来取得画面的和谐统一（图121 — 图123）。

图121　在红色安乐椅上睡着的女人　　　　　　　毕加索

图122　　　　　　　　　　学生作品

图123　卡斯提罗作品

二、整体色调

在多色构成中掌握各色的倾向性,按照明确的主色调进行构成,这是色彩取得整体调和的一种十分有效的方法。有些色彩设计虽然用色很多,但是色彩效果却杂乱无章,使人眼花缭乱,这就是因为缺乏主色调控制的缘故。

强调整体色调,可谓是对纷繁杂乱的色彩关系的一种整合,它是指从不同事物的复杂现象中,找出一个共同点(即基调)以缓冲和整合其中不协调的因素,形成一个秩序的、统一的整体。在色彩对比中,基调可以化尖锐和零乱为整齐统一,能将互相竞争、互相排斥的紧张关系协同起来,从属于一种有秩序的配置,形成明显的统一感,从而起到统帅全局的作用。

在确定了基本总色调的前提下,为了使调式倾向更明确,可有意识地扩大画面主色调,或主色调之类似色的面积,控制或缩小主色调之对比色的面积,从而形成鲜明的画面色调。

对于色调的区分,从明度上可以分为亮调子、灰调子、暗调子;从色相上可分为黄调子、蓝调子、红调子;从纯度上可分为鲜调子、灰调子;从色性上可分为冷调子、暖调子等。实际上,由于画面色调中色彩的各种因素是互相关联的,因此,更多的以一种综合形式出现。比如,一件设计作品可能是亮调子,同时也是冷调子,又是蓝调子。色调还可以分为亮的冷黄调、亮的冷绿调、亮的冷紫调等。在灰调子中又可分为偏暖的蓝灰调、偏暖的红灰调、偏暖的银灰调等(图124、图125)。

图124　现代绘画

图125　　　　　　　　　　　　　　　现代绘画

三、配色的对比和强调

色彩的对比和强调,是将画面中的某个部分重点地强调出来,使之成为视觉的集合点。用色强调可以弥补画中的贫乏和单调。在画面中,一旦某个部分被重点强调出来,就能在整体中产生一种紧张感和活泼感。强调的部分会成为贯穿于整体的一个力,是取得视觉平衡的重要因素。

色彩强调的效果是通过对比而得到的。如果不能在明与暗、大与小、软与硬、远与近、冷与暖、粗与细、鲜与浊等对比形式中构成明显状态,强调也不会取得特殊的效果。一般来说,强调色应放在较小的面积上,小的面积通过强调更能形成视觉的中心点,能提高视觉的注目性。例如:灰色的背景上以鲜色作为强调;明亮的调子上以深色作为强调;冷色的调子上以暖色作为强调;动的色调上以静色作为强调;等等。

色彩强调应放在突出的位置上,不要放在画面的边角或次要的形象上,这样能取得配色的平衡效果。另外,色彩强调同点缀色在画面构成上有异曲同工之处,一般会有画龙点睛的效果,但在使用时要谨慎,不可滥用。如果画面中色强调或点缀色太多,就无所谓重点,强调和点缀的部分也就流于平淡(图126—图128)。

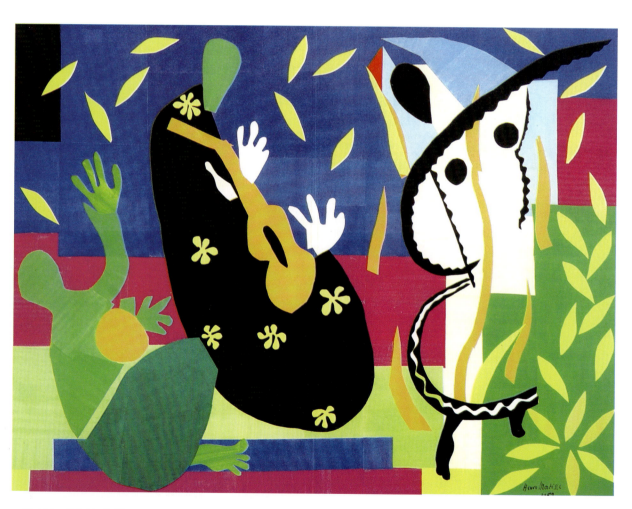

图126　国王与王后　　　　　　　　　　　　马蒂斯

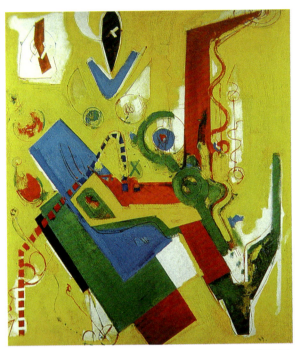

图127　　　　　　　　　　　　现代绘画

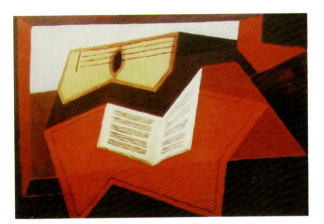

图128　吉他与乐谱　　　　　　　格里斯

四、配色的平衡和调和

两个或两个以上的事物互相作用时，产生秩序、统一与和谐的现象，称为平衡与调和。调和因素是指在同一整体中各个不同的组成部分之间所具有的共同因素。例如，地球上覆盖着的植被，有高大的乔木、矮小的灌木，还有各种草本植物和苔藓植物，尽管形状、姿态千差万别，却有着共同的绿色，故大地植被给人一种在整体视觉上的协调感。调和法在色彩领域的作用最为明显，特别是在装饰色彩的经营中其作用更为突出。

宏观上讲，色彩的调和是用色的最终目标，也是色彩功能的最高理想。自古以来，无论是画家、设计家还是色彩学家、心理学家，都致力于对色彩调和的研究。在色彩调和理论中也总结出了诸如单一色相调和、同色系调和、类似色调和、对比色调和、补色系调和、多色相调和、无彩色系调和等调和的方法。无论这些方法在内容和性质上有什么不同，其目的都是为解决人的视觉所需的色彩和谐或美感问题。

在设计色彩的配色中，色彩调和是指在画面中色与色的搭配、组合、对比，并以秩序、统一、协调的关系呈现出来。当它们作用于人的视觉时，会在人的心理上引起快适反应，也就是欣赏色彩时产生的愉快心理，这种愉快最终引发出一种美的感受。因此，调和、快适、美是色彩归纳或装饰色彩的重要配色原则。当然，调和在画面表现中并不是同种、同类、近似、同一、暧昧等狭隘的概念，而应是对比、互补、相异等多样统一之下的宽泛概念，是既对比又统一的和谐关系（图129、图130）。

图129　　　　　　　　　　　　王劼音作品

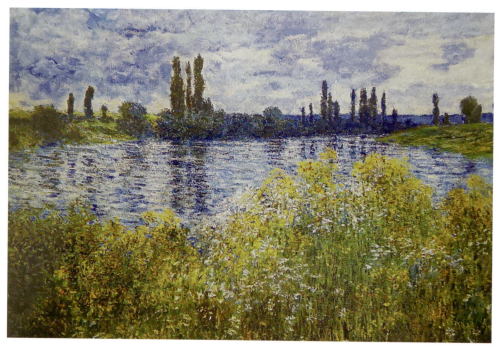

图130　风景　莫奈

第四节
色彩的想象与夸张

　　夸张与变形是设计从具体过渡到抽象的一个重要方法。在设计色彩中，这一方法同样是相当重要的。夸张是艺术的强化，是情之所至，是对真实的夸大膨化。夸张是通过变形而达到的。夸张使物象特征得以强调。就色彩而言，夸张会使鲜的更鲜、亮的更亮、冷的更冷、暖的更暖。夸张手法有时是对描绘物象色进行现实中毫无可能性的处理，也是一种浪漫的、意象的变化手法。

　　在设计色彩的表现中，夸张变化用色可以根据需要进行适当的常理性变化。如描绘风景时将蓝天变紫色、绿树改橙色等。这种变色虽然与写生对象客观实际不符合，但实际上已经使色彩变调、变味。夸张手法可以达到完全抽象甚至没有一点"真实感"的效果，只要符合审美规律，即使夸张到一根线、一个点或者一个符号都可以。设计作品正是通过这些带有创意的夸张图形与色彩来传达强有力的视觉信息（图131—图134）。

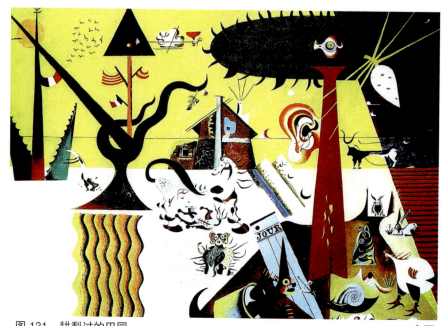

图131　耕犁过的田园　　　　　　　　　　　米罗

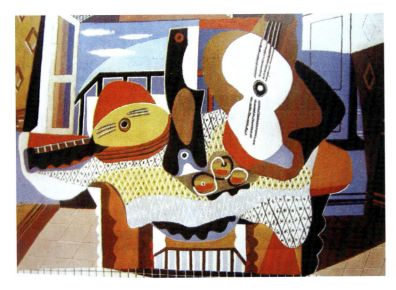

图132 曼陀林和吉他 毕加索

图133 工作室8号 布拉克

图134 现代绘画

第五节
色彩的调性构成

所谓色彩的调性,在色彩学中指的是色彩的整体倾向,即全部的色彩所构成的总的色彩效果。色调是色彩组合的一个总体特征,是一个色彩组合区别于其他色彩组合的基本调子,是色彩整体印象设计中比较重要的方面。设计中色彩的调性是由明度基调和颜色基调两个因素决定的。

一、明度基调

设计色彩首先要确定画面的明度调子,因为明度调子会限制画面的色彩及色彩的用法,可以左右画面的情感表达。所谓明度调子,是指画面中的亮色与暗色之间的差别程度及面积比例关系。

明度调子可分为三类:高调、中调、低调。高调是由白色和亮灰色构成,中调由中等明度的灰色构成,低调由深暗的灰色和黑色构成。在每一种调子里,又可以分为两种调子,即强对比与弱对比。例如,高调可以分为高长调和高短调,长调属于明度强对比,短调属于明度弱对比。高长调以大面积的亮灰色和小面积的白色与黑色构成,高短调则是以亮灰色、小面积的白色与稍重一点的灰色构成。同样是高调,长调整体调子明快,清晰度高,对比强烈;而短调则柔和、含蓄。轻中调也可以分为中长调和中短调。中长调是以中等明度的灰色为主要面积,配合小面积的白色与黑色。中短调是以中等明度的灰色为主要面积,配合比其稍亮的灰色与稍暗的灰色。中长调给人感觉丰富,有力度,而中短调则产生一种朦胧、柔软的感觉。低调的长调,以深暗的灰色为主要面积,配合小面积的白色与黑色,大面积的深暗颜色和小面积的亮色形成了强烈的明度对比,使画面有压抑感,并产生张力。低短调则因都是深暗的色,缺少明度变化,所以有静止不动的感觉。总的来说,高调色明快,光感强,中调色丰富,低调色深重。画面若采用长调,因色与色之间的明度对比强烈,则产生空间感、体积感;若采用短调,则会因色与色之间的明度比较接近而显得柔和。

在颜色的使用方面,大部分的色相在高纯度时都接近于中等明度,所以当选用中长调、中短调时,画面中可选用的纯色相很多,可出现的高纯度色面也很多;选用高长调、高短调时,只有黄色系的色可以高纯度色面出现;而当选用低长调、低短调时,只有紫色系相对纯度高一点。这一问题在明度调子的使用中应注意(图135—图137)。

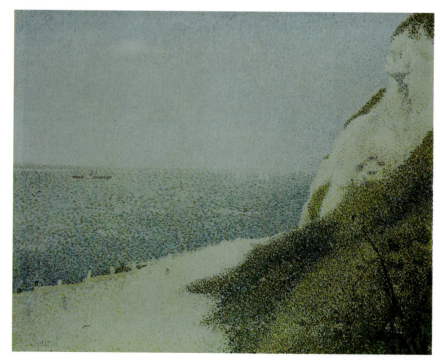

图135　巴斯·布丁的海岸　　　　修拉

图136 稳 朱德群

图137 周力作品

二、颜色基调

颜色基调能激起人们的心理活动并引起快感，产生美感。设计色彩的用色体现在色调上。颜色基调主要表现色彩在色相、明度、纯度方面的整体印象。在进行色彩设计实践时，有的色彩形象与构图十分丰富，如室内设计、环境景观设计、游戏动画设计中都存在大量的复杂形态。形态的多面性带来了色调控制的难度，因此就出现了色调中主导色与次要色的关系问题。一块整体色彩，它是倾向暖色还是冷色？是偏向橙红还是粉红？是鲜艳的饱和色还是含灰色？这基本的印象对整个色彩所要表现的情绪和美感有极大的影响。对于色调的把握，主要体现在色量的控制上，如果是寻求有倾向性色相的色调，就应该先确立主色，然后根据画面需要适当搭配其他色彩（图138—图141）。

图138　　　　　　　　　　　　　　王劼音作品

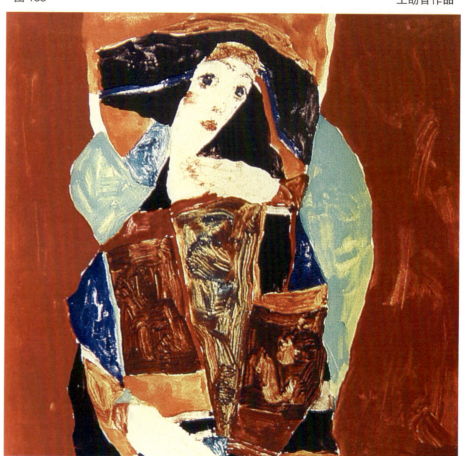

图139　女子肖像　　　　　　　　　　　　席勒

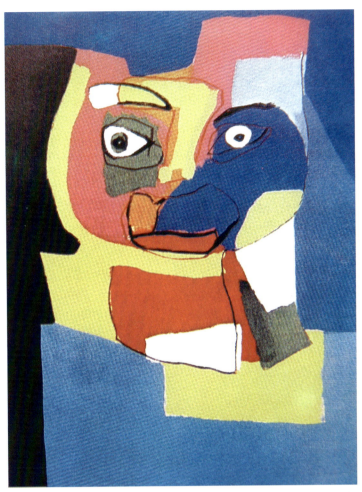

图140　头像2号　　　　　　　　　　阿佩尔

图141　夜宴图　　　　　　　　　　王怀庆

第六节
色彩的逻辑构成

所谓色彩的逻辑构成，是指色彩在平面结构设计、立体形态设计中运用的不同形式的关系。例如，在平面设计中遵循的是点、线、面的组织排列、形态变化及创造肌理的规律原则。而点、线、面在平面构成中，主要考虑的是有节奏、有规律的排列组合，如重复、近似、渐变、放射、对比，通过点、线、面排列的疏密，实现黑、白、灰的明度对比。相比之下，色彩的点、线、面构成则需要把色相、明度、纯度关系考虑进去。因此，我们需要把色彩和造型二者结合在一起来考虑，即逻辑性地设计。

将两个以上的单元，按照一定的色彩原则，重新组合形成新的单元，称为色彩构成；将两个以上的色彩，根据不同的目的，按照一定的原则，重新组合、安排色彩的应用前后程序，即为色彩逻辑构成。色彩的逻辑构成，是依托视觉造型原理，在应用基础规律下实现的一种色彩规律性的应用方法。

色彩在混色应用中非常强调逻辑构成的方法。彩色网版印刷就是叠色混合，在这其中包含着色彩配色的逻辑构成因素。我们可以将平面构成中单元形的对称组合构图分成三个色彩的形态，然后根据三色中的色重叠产生新的色彩。从原理上来讲，三原色可以混合出任何色彩，如果我们在平面设计（广告）中将三个色叠印处理，可形成多种配色方案。这种配色方案可以扩大色彩的应用范围，增强视觉效果；同时，如同色彩构成中的色彩推移一样，会产生丰富的色彩变化和强烈的视觉效果。

另外，我们可以按照色彩的色环分组安排色彩，然后分组应用到具体的设计中去。例如，在包装设计中，包装结构被分割成几个面，我们就可以采用色彩分组组合，在包装的四个面上分别安排四种色彩组合，然后根据色彩的逻辑规律调整整体的色彩效果。在包装结构设计制作中，为了方便，可采用彩色玻璃纸做出正负版，按构图进行摆放、组合、叠色，再从众多方案中优选一个，用颜料或通过计算机绘制。绘制时可根据混色加、减方法再做适当的色彩调整与加工。利用电脑软件操作时，色彩的实际应用更为方便，可视性更强，而在实际运用色彩时，组合、排列、重叠和加减色非常需要有一个直接的视觉效果。另外，计算机在运用色彩的混色叠加方法时比手工绘制更有优势。所以，我们建议这类课题练习尽可能采用计算机辅助设计来完成（图142—图145）。

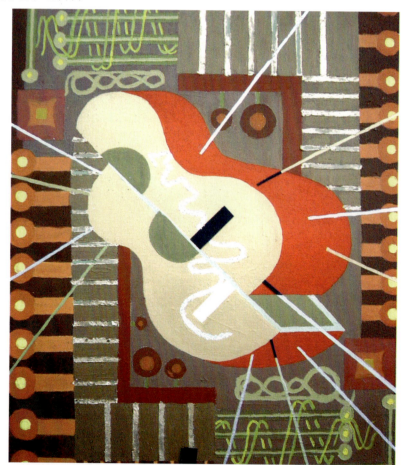

图142　　　　　　　　　　　　　　学生作品

图143　　　　　　　　　　　学生作品

图144　　　　　　　　　　　学生作品

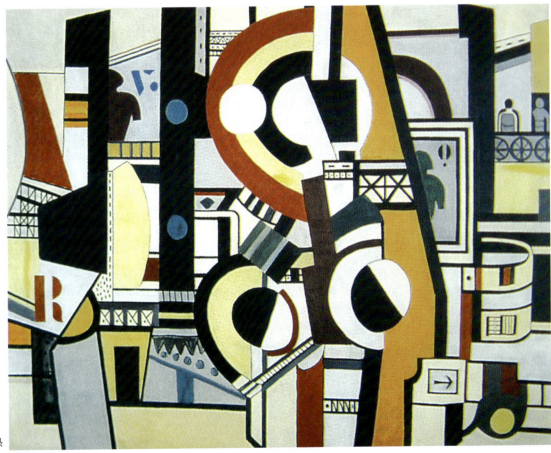
图145　构成　莱热

第七节
色彩的归纳写生训练

色彩归纳写生,要求学生进一步发挥自身的主观能动性,摒弃条件色的观察方式和认知习惯,在面对物体对象时要排除光线的干扰,压缩影调变化,弱化三度空间,强化二度空间,将复杂的自然立体形态做概括的平面化处理。我们知道,物体在正面受光或逆光的情形下,其体积与空间会最大限度地被弱化。在观察和体会其对象的过程中应多作相应联想,以增强对物体的平面感受。在写生时如遇角度不佳的情况,绘者可根据自我观察和理解,在画面上做主观的调整,使形与形之间的关系尽可能合理,在构图上求得适当。平面性色彩归纳写生主要通过限色来营造画面,因此,构思和立意时应对形象的完整和色彩的协调统一多加把握,尽量使画面的每一个组成部分都在视觉上符合整体的需要,避免简单化,从而获得理想的效果。

平面性色彩归纳写生可分成两个课题来进行训练,即客观性平面归纳写生和主观性平面归纳写生。

一、客观性平面归纳写生

客观性平面归纳写生是从写实性归纳写生到主观性平面归纳写生之间的过渡,客观性平面归纳写生在构图时原则上仍可将客观对象按自然序列以焦点透视的方式来构成画面。面对客观物象时排除光的干扰,不求光影变化,弱化透视空间,把复杂的立体形态做平面化处理。物象的空间位置或组合方式,仍可应用写实性归纳写生的构图方式,但与写实性归纳的不同之处在于,必须迫使一切形象朝平面状态转化,抛弃客观对象立体空间感和远近虚实感的描绘。

在造型上首先解决如何把立体化形态变为平面化形态,舍弃素描的三大面、五调子,简化不必要的细节,压缩影调空间,强化外形,达到洗练、单纯的装饰效果。这里的平面化构形,不求过分的变形或变象,而是在尊重客观物象的基本形态前提下,做平面化处理。也就是说,形象要写实,但不追求三维立体效果,把原形的立体感转化为平面感。在设色上不求单个物体自身的明暗层次变化,舍弃物象在亮部、暗部、中间部、反光部以及高光部等素描调子上的变化,并予以充分的概括和提炼。将条件色的客观因素(如光源色、环境色等)仅根据某些特定需要作为相应的参照对象,以固有色为主要依据,以大面积的平涂为主要手法,通过色相、明度、纯度和面积等各种对比因素,也可在某些局部点缀以主观的理想色彩来获得画面效果(图146—图161)。

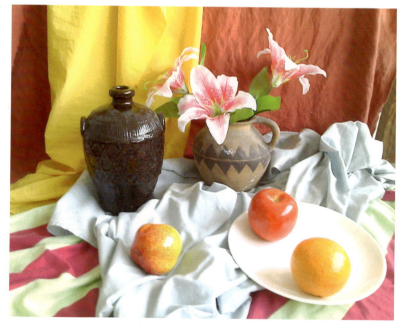

图146　　　　　　　　　　　　　　实景照片

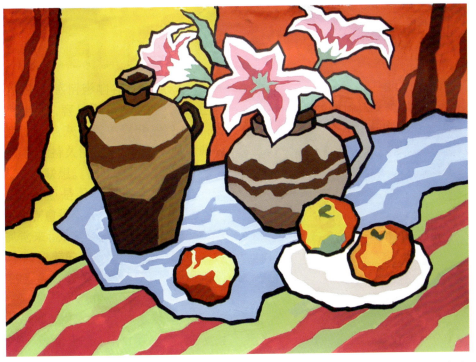

图 147　　写生作品

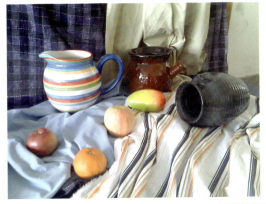

图 148　实景照片

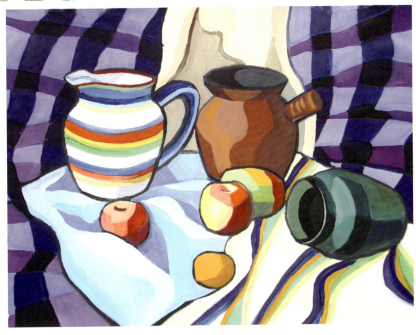

图 149　写生作品

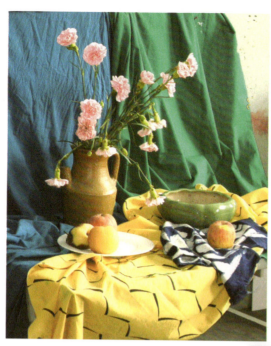

图150 实景照片

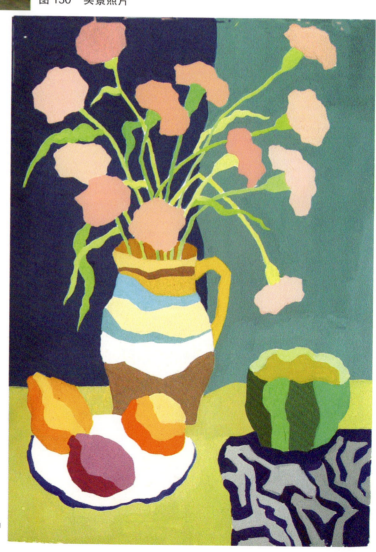

图151 写生作品

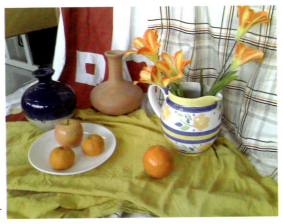

图152　实景照片

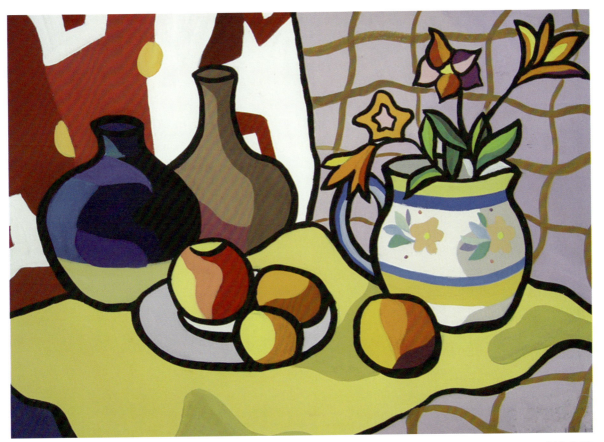

图153　　　　　　　　　　　　　　　　　　　　　　　写生作品

图154　实景照片

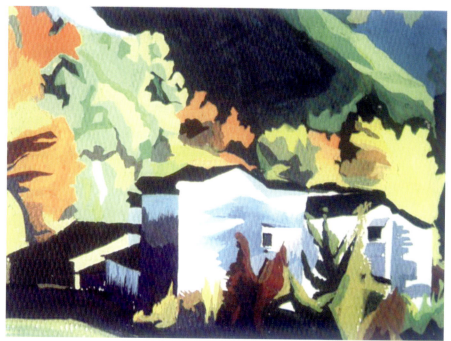

图155　写生作品

图156　实景照片

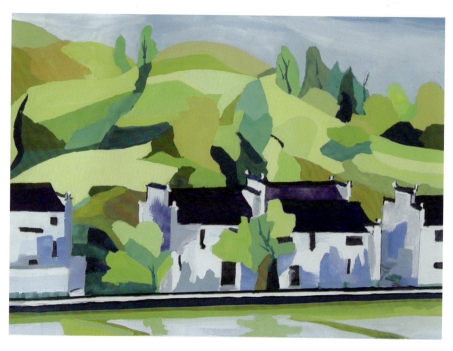

图157　写生作品

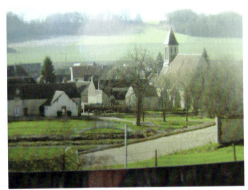

图 158　　实景照片

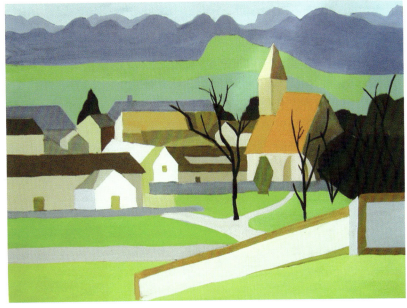

图 159　　　　　　　　　　　　　　　　　　写生作品

图 160　实景照片

第四章　设计色彩的构成与写生训练

图 161　写生作品

现代艺术设计
基础规划教程

85

二、主观性平面归纳写生

主观性平面归纳写生是色彩归纳写生训练的重点，也是在观察方法、思维方式以及表现方法上质的变化。与客观性平面归纳写生相比，主观性平面归纳写生具有较大的主动性，其最大的特征是画面的完全平面化。这一阶段客观对象只是参照，只是表现的一个要素，画者必须对之加以改造，单纯从色彩对比与和谐原则出发，进行自由的色彩关系的搭配与尝试。主观性平面色彩归纳写生，需要改变常规的观察方法，进一步弱化物象的体积感与自然色，集中强调和表现主观的形与色的变化，在变化中去感受形与色的和谐统一，从而在思维模式和表达方式上进一步向设计色彩转化。

构图方面，首先要求在观察方法上将三度空间转化为二度空间，变一般意义上的焦点透视为可上可下、可左可右、可前可后移动视点的散点透视。通过多视角来对物象进行观察和审视，有选择，有取舍；有主观添加，有随意描绘。尽管大家看到的物体是同一组，但在各自画面上呈现出的空间、情节以及时空的安排却是各不相同的。主观性平面归纳写生与客观性平面归纳写生不同的基本点还在于它不求自然形态表现的完整性，而更多地关注画面自身的整体构成和形式语汇的有机统一。在造型上则多采用平视的方法，弱化物体之间的前后、虚实、体积、层次和空间关系，将原先立体的物体像花草标本一样压缩为二度的平面空间。由于主观性平面归纳写生在构图上强调散点透视和平面化，如果在造型上不对客观物体进行处理和变化，也容易让人产生一种不合理、不协调、不舒展、缺乏美感的视觉效应。因此，绘者在主观性平面归纳写生的造型过程中应时时不忘"主观"二字，除了要展现出物体对象最具视觉效应的特征以外，还要使用对位、移位、透叠、共用以及切割等夸张变形的手法，对物体进行有感而发的再创造，使形象更突出、主题更鲜明，因而，画面也更富有个性特点。这种归纳方法相对主观和自由，但是并不意味着可随手而画，在上色之前，对构图、造型的设计、安排仍应做仔细研究和推敲，务必画出严谨细致的线描图稿，只有认真对待并用心做好前期工作，才能为以后有效地描绘形体和设色打下良好的基础（图162—图169）。

图162　　　　　　　　　　　　实景照片

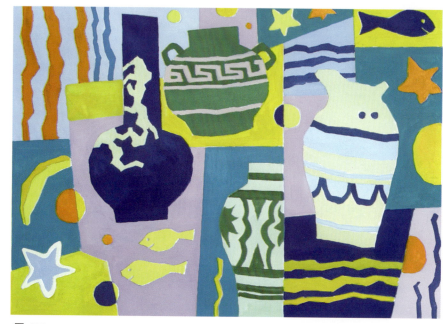

图163　　　　　　　　　　　　写生作品

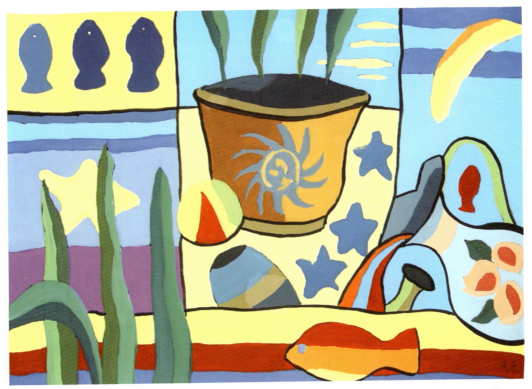

图 164　　　　　　　　　　　　　　　　　　　　　　　写生作品

图 165　　　　　　　　　　　　　　　　　　　　　　　写生作品

图 166　　　　　　　　　　　　　　　　　　　　　　　写生作品

图 167　　　　　　　　　　　　　　　　　　　　　　　写生作品

图168　　　　　　　　　　　　　　　　　　学生作品

图169　　　　　　　　　　　　　　　　　　写生作品

第八节
色彩的采集与重构训练

色彩的解构和重组是设计色彩的一种重要训练方法,有助于探索创造性地运用色彩。它是通往专业设计创作的有效途径,其目的是培养和提高对色彩艺术的鉴赏能力,掌握和运用色彩形式美的法则、规律,丰富和锤炼设计色彩的想象力和表现力。

解构和重组色彩的思路是对所选定的色彩对象的格局进行打散、重组、增减整合后再创作,对原图的色调、面积、形状重新加以调整和分配,抓住原作中典型色彩的个体或部件的特征,并抽取出来,按设计者的意图在新的画面上进行有形式美感的概括、归纳和重构。

一、色彩的采集

最好的配色范本是自然界中的配色。例如蝴蝶翅膀的配色、花的配色、彩虹的配色等。由于高新技术应用于当代色彩研究中,采集色彩已由早期的写生、绘画、收集色彩标本、色料调配等复杂手段改进为摄影、录像,通过数码相机直接输入计算机,或将概括性速写、绘画范图经过高分辨率扫描仪直接导入计算机,按实际应用的图像标准进行色彩重构,以达到完美的视觉效果。

二、自然色彩的启示

神奇的大自然可以为我们提供无限的色彩启示,而这些色彩又是如此和谐。不同地域、不同时间、不同气候条件下的大自然景色,以及动植物都是取之不尽的色彩素材。仅小小的鱼虫,如五彩缤纷的热带鱼及蝴蝶就可以提供极其丰富的色彩启示。在城市里,还有第二自然的启示,由城市建设及各种设施构成的城市环境色彩,也可以为我们的设计提供启示(图170—图175)。

图170　　　　　　　　　　　　　　　实景照片

图171　　　　　　　　　　　　　　　练习作品

图 172　实景照片

图 173　　　　　　　　　　　　　　　　　　　　　　　　　　　　学生作品

第四章　设计色彩的构成与写生训练

现代艺术设计
基础规划教程

91

图 174　　　　　　　　　　　　　实景照片

图 175　　　　　　　　　　　　　练习作品

三、民间艺术色彩的启示

民族民间艺术是土生土长的、最贴近人民的、为人民喜闻乐见且实用性最强的艺术。民间艺术范围很广，有玩具、剪纸、年画、织绣、蜡染、扎染、民间陶瓷、生活器具、民族服饰等。它们具有纯真质朴的品质、鲜艳浓烈的色彩。民族民间色彩最具有乡土气息和地域情韵。

民间美术的表现材料相对简单，这种限制性使得民间色彩呈现出单纯明快的色彩特征，民间画诀亦云"红要红得鲜，绿要绿得娇，白要白得净"，"红间黄，秋叶堕；红间绿，花簇簇；青间紫，不如死；粉笼黄，胜增光"等，其中肯定了原色的运用，色彩搭配体现着朦胧的补色感知。

在民间年画中，画工根据想象选择自己的理想色，并进行概括、提炼。他们把红、紫、黑色称为"硬色"，把黄、桃红、绿称为"软色"，从而总结出"软靠硬、色不楞"的设色规律。意思是说软色和硬色搭配更易和谐统一，因为硬色明度相近，对比弱，并置在一起画面易"发闷"，搭配"软色"可以拉开距离，形成明度的对比关系，呈现出色彩鲜明饱满的效果，充分反映出色彩的真正原始生命力。

再如山东木版年画"门神"，色彩的搭配正好是"紫是骨头绿是筋，配上红、黄色更新"，粗犷威严的门神形象配以红、绿、黄、紫等色块的间隔，既造成热烈喜庆的气氛，又有驱邪镇恶的"神力"。

从民间色彩的整体观念和特征来看，它遵循了传统色彩的象征、比附意义和内涵，具有深厚的文化底蕴，同时又重视色彩的视觉审美效果，呈现出斑斓多彩的景象，为我们进行色彩解构与重构提供了无限的可能（图176—图178）。

图177　　　　　　　　　　　　　学生作品

图176　　　　　　　　　　　　　学生作品

图178　　　　　　　　　　　　　学生作品

四、传统色彩的启示

传统艺术品是指原始彩陶、青铜器、漆器、陶俑等。这些艺术品带有当时社会的烙印,各具有典型的艺术风格和色彩主调,显示出不同的艺术特征。

以传统色彩作为主题,通过解构传统色彩向传统色彩艺术学习,目的是从传统色彩风格中获取创作灵感。我国的装饰色彩有着悠久的历史和优秀的传统,从原始洞窟壁画到新石器时代的彩陶,以及之后的青铜器、漆器、石窟艺术、唐三彩、织锦、瓷器等,无不古朴、典雅、华丽,各具特色,成为我们今天学习的最好范本。我们可以通过观察传统的色彩,模仿传统艺术中的色彩气氛和配色效果,也可以有选择地做局部分解、提炼,分析其套色、比例、位置,采用解构重构的手法将本土传统文化和西方色彩构成理念融会起来,探究中国传统色彩的审美规律(图179、图180)。

图179　　学生作品

图180　学生作品

五、色彩的重构

重构是将原物象美的、新鲜的色彩元素注入新的结构体、新的环境中，使之产生新的生命。画面中的重构，是指根据采集对象的形色特征，经抽象的过程在画面中进行重新组织和构成。在色彩构成的练习中，一般称这种方法为色的采集重构。色的重构练习有以下几种方法：

1. 整体色按比例重构

整体色按比例重构是指提取原始影像，将所需色彩对象较完整地采集下来，抽象出几种典型的、有代表性的色彩，按原色彩关系和色彩的面积比例做出相应的色标，整体地运用到重构的作品中。这种方法能够充分体现和保持原物象的色彩面貌（图181、图182）。

图181　　　　　　　　　　实景照片

图182　　　　　　　　　　学生作品

2. 整体色不按比例重构

将抽象出的几种主要色彩等比例地做出色标,根据画面的需求有选择性地应用。由于不受原色面积和比例的限制,色彩运用灵活,所以有可能进行多种色调的变化,重构作品的效果仍能够保留原影像的色彩感受(图183—图188)。

图183　实景照片

图184　练习作业

图185　实景照片

图186 练习作品

图187 实景照片

图188 练习作业

第四章 设计色彩的构成与写生训练

现代艺术设计
基础规划教程

97

3. 部分色的重构

从抽象后的色彩中任意选择所需的色彩进行重构，可以是一组色，也可以是单个色。这种方法的特点是色彩运用更加自由、生动，并且不受原配色关系的束缚（图189、图190）。

图189　实景照片

图190　学生作品

4. 形、色同时重构

许多物象色彩的表现是建立在特定的形和形式之上的，尤其是自然色彩，所以在重构的过程中，对原始物象的形同时进行考虑，效果可能会更好，更能突出其色彩整体特征（图191、图192）。

图191　实景照片

图192　练习作业

5. 色彩情调的重构

依据采集对象的色彩风格和色彩感情做"神似"的重构。重构后的色彩和色彩关系与原物像很接近,也可能有所变动,但必须注意的是,"解构"并不是随意地将某个形态(或物像)打散或进行简单的再组合,而应当是在将该原形态结构进行剖析后有意图性地再构造。要始终能与原物像色彩的意境、情趣保持一致。这种方法需要学生拥有对色彩的深刻感受和理解,否则,重构的色彩就会缺乏感染力,很难产生应有的艺术效果(图193、图194)。

图193　毕加索作品

通过色彩的采集和重构而产生新的构成配色，这一色彩重构练习，不仅可以取得不同的配色效果，而且还将有效地摆脱自己较局限的配色习惯而放手使用更为广泛的色彩。法国雕塑家罗丹曾经说过：我们的生活并不是缺少美，而是缺少发现。生活中处处存在着好的配色，在学习设计色彩的过程中，必须具备敏锐的观察力、独特的思维方式，积累深厚的文化修养，这样才能从平凡普通的事物中发现常人没有发现的艺术之美，逐步认识客观世界中存在着的美妙的色彩关系，从而熟练掌握配色规律。

图194　练习作品

思考与练习

● 作业一　依据实物，做客观色彩归纳写生训练，对象可以是静物、风景或人物，做多种表现手法的色彩感觉训练。培养对色彩的感觉和主观表现能力。尺寸为50cm×35cm。

● 作业二　色彩点、线、面的构成训练，要求将完整的自然影像打破，取局部的点或线、面，用不同的色块和色调重新组合，构成新的视觉色彩画面。尺寸为30cm×30cm。

● 作业三　运用色彩的联想作用，选择自然图像，对画面图像进行现实中毫无可能性的处理，也可融入一种浪漫的、意象的变化手法。尺寸为30cm×30cm。

● 作业四　选择一幅自然图像画面进行重构，根据画面采集对象的形色特征，运用抽象的手法在画面中进行重新组织。在练习中必须注意形式美感的概括、归纳和重构。尺寸为30cm×30cm。

● 作业五　选择多幅具象形态图片，对原有造型进行形态变化和色彩夸张，通过色彩与形态的提炼来完成作业。尺寸为30cm×30cm。

第五章

设计色彩的借鉴与应用

关 键 词：平面设计；环境艺术；服装；网页设计。
教学目的：色彩的创意重点在于分析、研究它的实用功能和它所具有的心理特征。色彩在设计艺术中有着十分重要的位置，它与造型、纹样、材料、加工等诸多因素一样，是设计的主要内容之一。如何有效地运用色彩进行创意思维和表现是一个重要的课题。呈现色彩设计的美感，创造和谐的色彩效果和将强烈的个性色彩应用于设计是本章的主要内容。

第一节 环境艺术设计中的色彩表现

环境艺术设计包括的范围很广泛，如建筑设计、室内设计、环境小品设计、公共艺术设计、城市规划设计等，它是人们为了满足物质精神生活（居住、工作、社交等）的需要，在既定的自然条件和社会条件下设计的生活空间。所以说，环境设计的本质是以人为本创造人居环境。这样的空间如果没有色彩会显得意境乏味，很难创造出舒适的人居环境。

色彩对人的影响是深远的，当它作用于环境时，会使人对环境产生不同的审美感受。色彩作为环境设计的一个重要方面，可以改善环境功能并使环境具有美感。

一、室内环境设计中色彩的应用

在室内设计中，除了必须考虑使用者本身的色彩爱好、色彩心理作用、色的流行性和可行性外，还必须考虑家具、布料、房屋的表面质感和光线的作用。室内色彩搭配的通常做法是：地板采用低明度和低饱和度色彩，这样地板耐脏，视觉上形成稳定感；墙面采用相对淡的颜色或中性色，这样可以形成从地面到墙面再到屋顶的色彩层次感，同时避免和家具、窗帘、装饰画等的色彩发生冲突；屋顶则采用高明度的色彩，这样空间感会较强，也有利于光线的反射。但在实际应用中，可根据要表现的主题进行大胆的色彩组合。例如，使用施工简便、维护方便的强化木地板。浅色的强化木地板在家庭和商场等室内环境中被大量使用，黑色的墙壁和天花板也常被用来营造特定的环境氛围。室内色彩的选择和光线条件有密切的关系，冷色的荧光灯可以强调绿色、蓝绿色、蓝色和蓝紫色的视觉效果，而暖色的荧光灯则可以强调黄色、橙色、红色和红紫色的视觉效果。白炽灯赋予所有对象一层淡淡的橙色，日光型的荧光灯则产生类似阳光所产生的视觉效果。前面章节介绍过色彩的对比和调和与面积有关，大面积使用色彩会产生较高饱和度的视觉效果，这在室内色彩的应用中要特别注意（图195—图206）。

图195

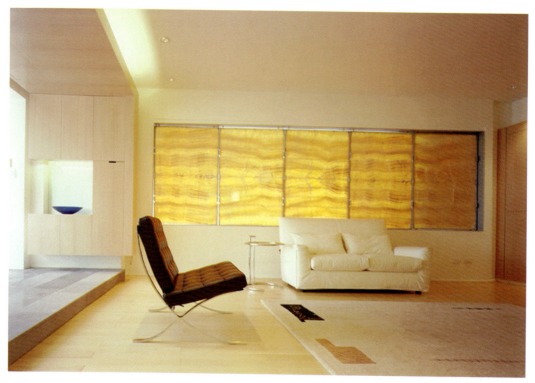

图196

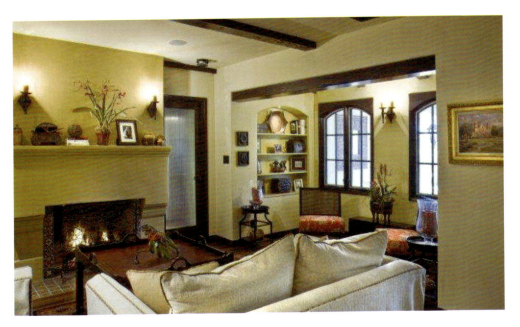

图 197

图 198

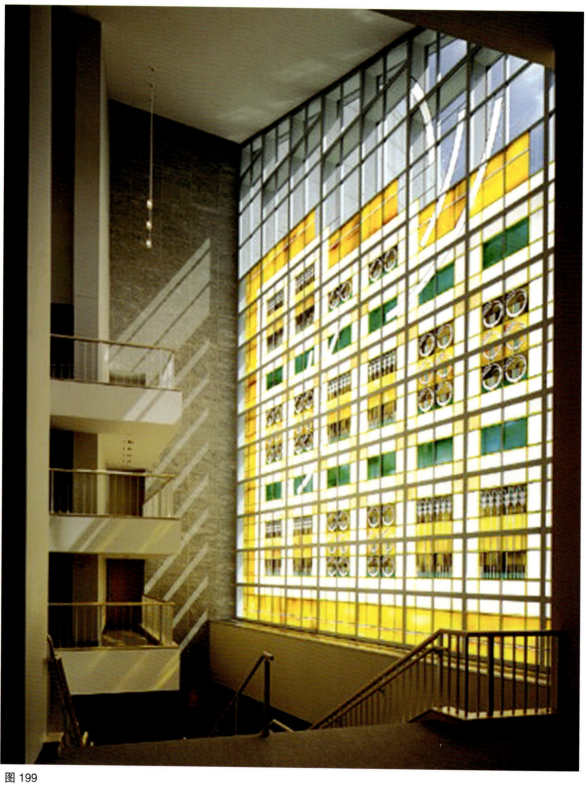

图 199

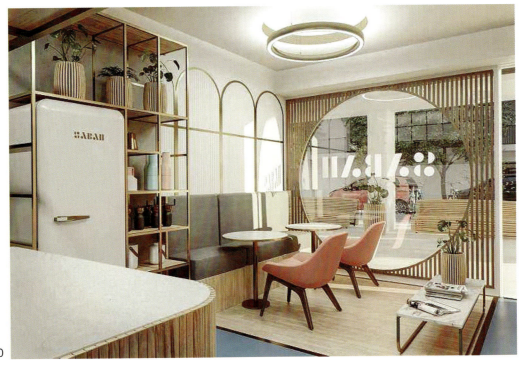

图 200

图 201

图 202

图 203

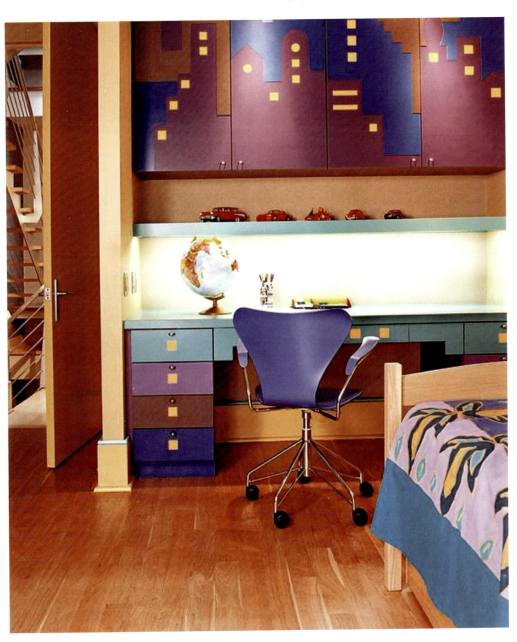
图204

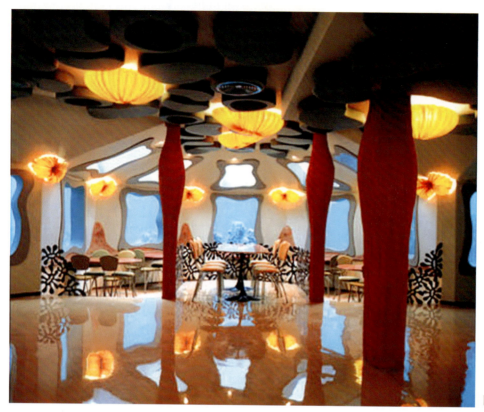

图 205

图 206

二、室外环境设计中色彩的应用

在室外环境中，由于空气的影响，室外光线在不断地变化，加上当地的日照和气候的关系，在不同的光线条件下，色彩会在视觉上发生变化，一般会在原来的基础上减弱一个等级，所以在室外的环境设计中需要尽可能地提高色彩的纯度和明度，这和室内环境空间是不一样的。在室外环境中，雕塑作品的颜色、建筑物的颜色、公共环境布置设计中的色彩运用，有着一定的规律和方法。我们可以感受到，公共场所中的雕塑作品以及城市中的建筑物和城市的公共设施在色彩上表现得非常明亮和醒目。室外环境设计中的色彩运用一定要根据室外设计对象的特色用途、地区特点来决定所要采用的色彩。室外环境往往不是孤立存在的，因此，在色彩设计时，必须要考虑到设计的色彩是否和周围环境相协调。由于空气、光线的关系，色彩的纯度也将会不同，因此，在室外环境的色彩设计中应对此加以注意（图207—图210）。

图208

图209

图207

图210

第二节
色彩构成在平面设计中的应用

平面设计是指平面媒体视觉传播的创造性设计活动，是通过图文、符号等作用于受众的视觉感官，起到传达信息的作用和目的，其形式有招贴广告、包装设计、视觉形象设计等。平面设计，会大量地应用不同的色彩和相应的色彩处理关系。同时，不同类型的设计，其色彩的运用要求和方法是不同的。

色彩对广告设计具有极大的功能价值，它能很好地向消费者传递商品信息。色彩同时又能增强设计作品的艺术感染力，产生视觉冲击力，引人注目，加深第一印象。据研究表明，人们注意黑白画面上产品的为46%，注意色彩画面上产品的为84.1%。色彩的感情特征性给设计作品主题的表现带来完美的艺术效果，让观者对产品及企业有极强的认知性，并通过视觉作用，诱发人们产生各种色彩联想，这有助于作品在信息传达中发挥感情力量，达到刺激欲求和推销产品的目的。

广告设计需要在有限的时间和范围内吸引观者的目光，需要色彩非常明亮、鲜艳且对比强烈，但用色不宜过于复杂。表现商品时力求表现它的固有色，当然可根据具体情况进行夸张，以追求较好的艺术效果。一般来说，暖色调的广告比冷色调的广告更具有吸引力，所以不少广告常常采用暖色调为主的设计方法。

在广告色彩的设计中，还要考虑观者距离的问题、气候问题、周围环境的衬托作用等，为了达到醒目的效果，主要色彩在画面中应占有相当的优势。当然，在表现不同的内容和风格的特点时也会用一些比较接近的色彩和调子，但仍需要通过其他元素来突出视觉的形象，如文字、图形以及编排的变化形式等。因此，除了色彩的象征性影响着人们的感受外，还需要利用文字与图像说明的配合来充分发挥广告作品丰富的联想作用（图211—图219）。

图211

图212

图213

图 214

图 215

图 216

图 217

图 218

图 219

包装设计需要强大的视觉冲击力来吸引消费者的视线,而色彩在其中有举足轻重的作用,因为每一件商品给人的视觉第一印象首先是颜色,其次是图形和文字,因此,包装设计的整体效果在很大程度上取决于包装色彩的运用。

在包装设计过程中,色调的正确定位十分重要。首先,必须根据包装内容,认真研究和分析被包装物所针对的消费群体。其次,还要看是针对哪些国家和地区、哪些民族,有哪些禁忌色彩等,然后才能准确把握消费者的消费心理,巧妙灵活地运用色彩的情感联想作用,确定色彩基调。譬如,冷色调适合表现药品包装,原因是冷色调能使人感觉安详、平和,有安全感。而暖色调如红、橙、黄等色多用来做食品包装,因为暖色系中多数色相与食物原色相近似,而食物原色人人熟之,容易使人们产生亲切感,另外,暖色令人愉快、轻松、有激情,可以增进食欲,暖色作为食品类包装显得合情又合理(图220—图225)。

图220

图222

图221

图223

图224

图225

第三节
服装设计中色彩的流行与导向

　　服装的色彩作为重要的调节手段，体现出穿着者不同的性格、风度、气质、身份和文化层次等，服装设计中的色彩可以使服装跟随时代潮流，协调人与环境、人与人、人与社会的关系，使人们的生活变得多姿多彩。

　　色彩、造型、质料是服装设计的三大要素。而色彩在这三大要素中有着非常重要的意义。服装色彩被称为"流动的色彩"，体现了着装者的文化、性别、种族、职业、气质和外在风采，体现着时代感和人们的精神面貌，它是人类文明进程的一面镜子。在熙熙攘攘的人群中，绚丽多彩的服装组成了一道亮丽的风景线，不同肤色的人们对服装倾注了巨大的热情。

　　服装色彩具有很强的流行性，它能敏锐地反映出各个时代具有普遍意义的文化趋向和审美取向，是服饰在每一个流行时段中审美价值和经济价值的重要标准之一。人们在周而复始的流行色中给色彩注入全新的文化内涵和审美内涵，服饰色彩的流行性在很大程度上主宰着服饰的设计方向。人通常有喜新厌旧的心理，这导致色彩反复再流行。流行色不仅仅是单纯的色彩，而是由审美态度、心理学、美学、社会学等共同决定的。在共同的地域及人文环境中有共同的审美态度，同时还受生活环境(天空、土地、植物、建筑)、文化背景、心理认知以及不同阶层人群等因素所影响。流行色并不是特指某一种颜色，它是社会审美的心理反映，它较多地反映在服饰的色彩设计上。

　　为了使设计的服装具有较强的色彩美感，就应根据对颜色的认识，掌握配色的基本方法。颜色一般分为无色系列和有色系列，前者如灰、白和各种深浅不一的颜色，后者如光谱分析中得到的红、橙、黄、绿、青、蓝、紫七色。服装配色就是从以上两个系列的色调中，根据人们的体型、肤色、性别、年龄给以合适的配置。其主要方法有对比法和调和法。前者如黑白相配，增加透明度；红白相配，白蓝红相配，以强调色调感。这种配色，色彩比较活泼，适合性格开朗的年轻人。后者就是色彩淡化，有的是无色加深色相配，有的是淡色加深色相配，使服装显得沉着、淡雅、柔和(图226—图232)。

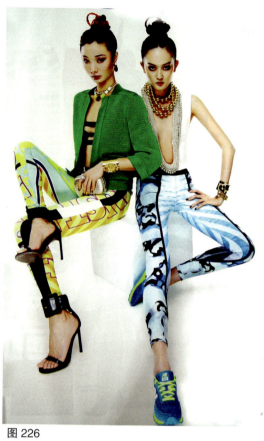

图 226

图 227

图 228

图 229

图 230

图 231

图 232

第五章 设计色彩的借鉴与应用

第四节 网页设计中色彩设计内涵

在网页的艺术设计中，色彩的应用起着重要作用，是网页设计的关键因素之一。在拥有众多网站的互联网上，能给浏览者带来最强视觉冲击力的要素就是网页色彩，有些网页看上去十分赏心悦目，内容一目了然，但页面结构却很简单，图像也较单纯，给人留下很深的印象，这主要是色彩运用得当。作为网页设计师，要做到有针对性地用色，在网站云集的互联网上，有公司、政府、新闻、个人等各种网站，不同内容的网页所进行的色彩设计要根据网站的特性加以区分。网页色彩与众不同才能给浏览者留下深刻印象，所以要合理地使用色彩来体现网站的特色。在网页的色彩设计中，页面的用色要概括、简洁。为了形成一种网站的固定风格，页面可以设定成基本色调，并在不同的页面配以不同的辅色调，以避免色彩单调。

人们在浏览网站时会长时间地注视荧屏，所以网页的色彩要尽可能避免强烈的色彩对比、高饱和度的文字与明亮的背景配合，以减少屏幕对眼睛的刺激，减轻视觉疲劳。在网页的色彩配制过程中，要考虑到背景与前景文字的关系，为了能让页面的信息被有效阅读，增强视认度，设计时需要控制色彩的亮度，避免色调饱和度过分接近。视认度的高低在某种程度上取决于图形与底色的对比关系，对比强则视认度高。除此之外，图形面积的大小和图形的复杂程度也影响到视认度的高低（图233—图240）。

图233

图234

图 235

图 236

图 237

图 238

图 239

图 240

思考与练习

● 作业一 设计公益性广告作业三幅,应用不同的色彩处理关系,应用色彩的感情特征及色彩联想,增强设计作品的艺术感染力,产生强烈的视觉冲击力。

● 作业二 设计一件环境雕塑小品,根据指定室外设计对象的特色、用途决定所要采用的色彩,在色彩设计时必须考虑到设计作品的色彩是否和周围环境相协调。

● 作业三 指定一个专题内容的网页设计,合理地使用色彩来体现网站的特色。

● 作业四 设计一组体现当代流行色彩,具有性格、风度、气质、身份和文化的特定的女性服装。

第六章
色彩作品赏析

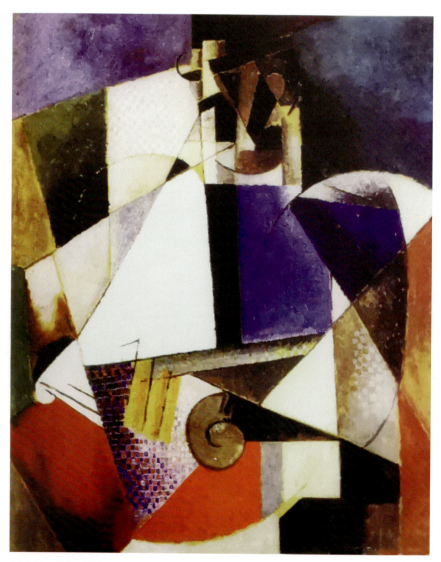

图 241　军医肖像　　　　　　　　　　　　　　格里斯

　　这幅作品画家以长方形、三角形和梯形为基本形穿插弧线进行分割,画面强调黑、白、灰的对比和各种元素的组合,形成完整的视觉形象。

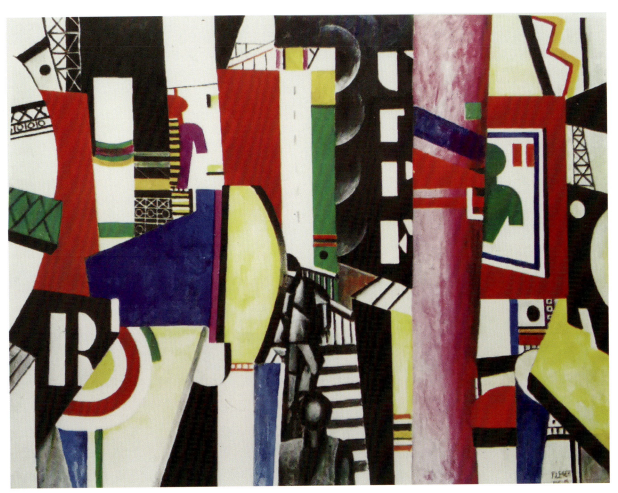

图 242　城市　　　　　　　　　　　　　　　　　　　　　　　　　莱热

在这幅主观平面的作品中,呈现出粗壮形、菱角形和机械性等特有的风格,明朗的色彩与硬边的结构形态形成强烈对比,画面构成严谨、疏密有致,富有强烈的装饰风格。

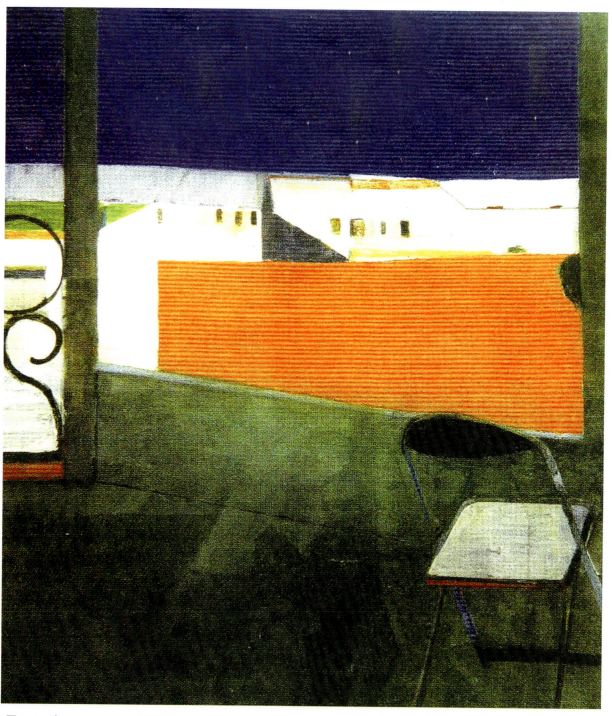

图243 窗　　　　　　　　　　　　　　　　　　　　　　　　迪本科

　　迪本科非常喜欢从室内通过窗子描绘窗外的景色,他对于抽象绘画有丰富的经验,因此在写生时不会受实际景物的限制。他将室内和室外的强烈光线进行对比,并且把室内外的色彩综合起来,构成一个独特的世界。在表现手法上,没有运用笔触且画得很薄,几乎是以平涂的手法表现的。

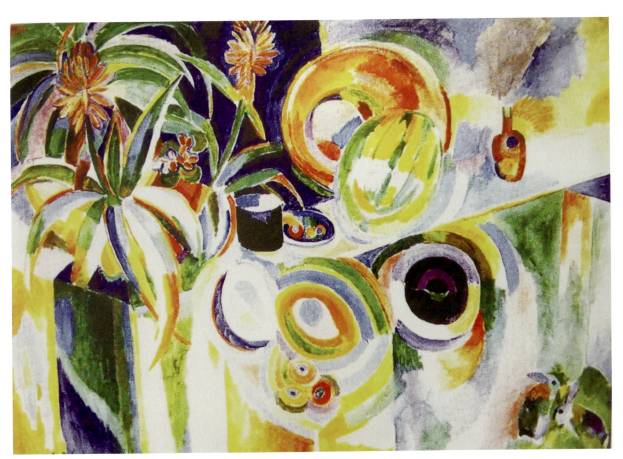

图244 色彩和谐的自然物象　　　　　　　　　　　　　　　　　　德洛奈

在这幅作品中,画家将自然物体做解构重组,将分离的色彩和形体促成光影的冲突,形成形色交融的生动画面。

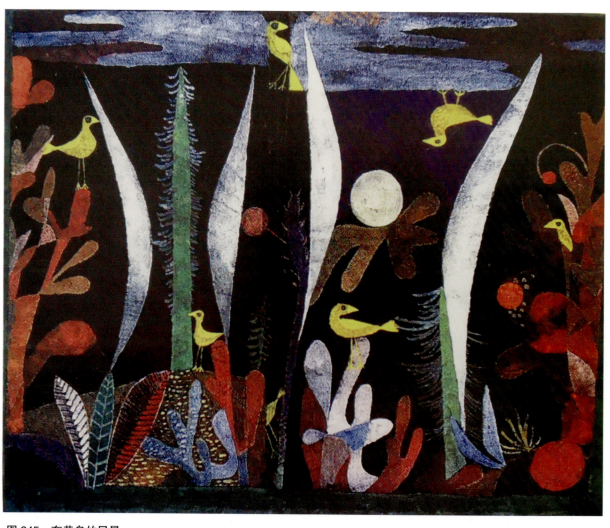

图245 有黄鸟的风景　　　　　　　　　　　　　　　　　　　　　　　　　　克利

　　画家把鸟和植物的形象做了简化、变形处理,并使之平面化,流动性的曲线勾勒出抽象的形体,画面明暗对比强烈,形象生动活泼。

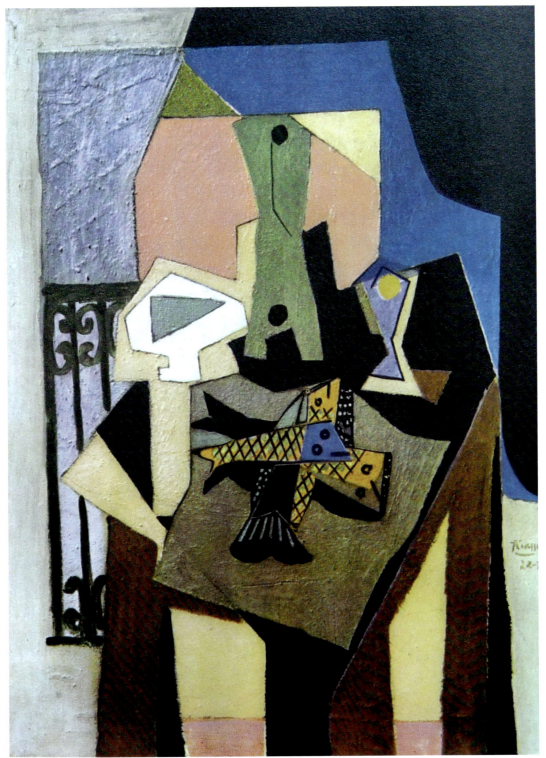

图246　静物　　　　　　　　　　　　　　　　　　　　　　　　　　毕加索

　　这幅作品由变形的鱼、瓶、罐、桌子等物品构成。作者对物象做了大胆的平面化变形处理，并进行夸张、提炼、归整，色块的大小分割，色彩的呼应、对比，使作品充满了独特的装饰感。

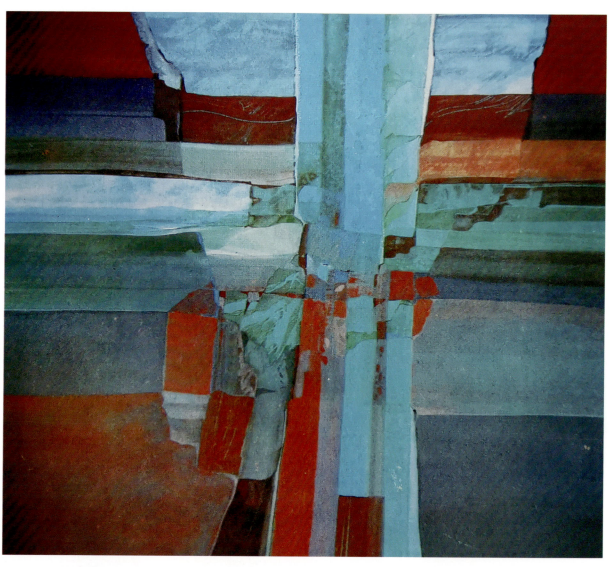

图247　圣弗兰西斯科五号　　　　　　　　　　　　　　　　　　　　　　　　　　　　帕特·沃尔夫

　　画家把客观自然物象做了主观的分解,这些不规则的形状和色块形成了有条理的构成,作者通过主观艺术处理强化了色块之间的对比与调和。

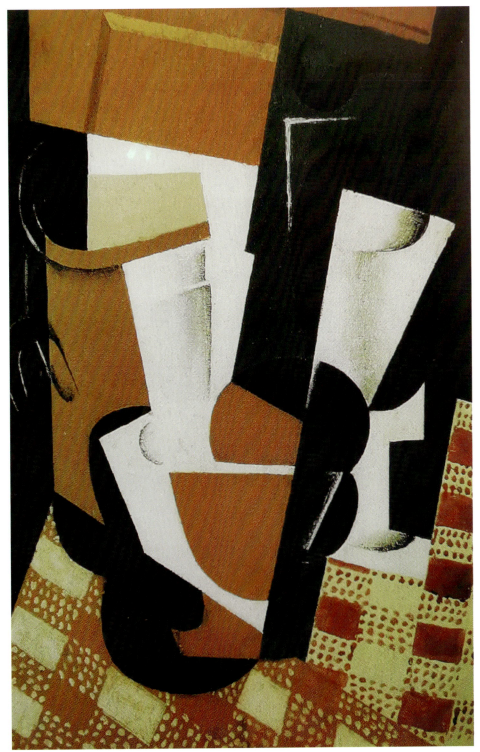

图 248 水壶与杯子 勃拉克

 在这幅作品中,画家大胆地把客观物象做了分解,然后按照个人的主观感受和画面的需要再进行艺术的重组,构成了一幅具有装饰意味的作品。

图249 构图4号　　　　　　　　　　　　　　　　　　　　　康定斯基

作者通过混合的冷暖色彩，用抽象的线条和色块勾勒出形体的动感，以此表达内心所感悟到的自然风景。

图250　　　　　　　　　　　　　　　　　　　　莱热作品

作者以几何形为主体骨架,对画面进行营造和重构。作品中黑白色块与暖灰色的相互穿插,不同形状的图形分割,给作品带来很强的设计意识和现代感。

这是一幅博纳尔比较典型的采用分割法构图的作品。画面上窗户与桌子各占一半位置,画家减弱了物象的体积,对窗框和桌布上的条纹做了主观的分割构成,强化了垂直的边线感,将它均衡地布局在作品中。为了与窗帘和窗框垂直的边线条取得协调,画家改变了桌布的条纹透视,将本来应斜画的条纹改成直线,这样条纹便与上方的窗框和窗帘获得了很好的对接,使整个构图得到了统一,不仅使画面的线性组织更加秩序化、条理化,同时也增添了画面的装饰趣味。

图251 窗子前的桌子　　　　　　　　　博纳尔

图252 塞瑞的屋舍　　　　　　　　　　　　　　　　格里斯

在这幅主观平面的色彩作品中,作者把自然物象分解重构,重新组合成一幅优美而充满想象力的作品,画面中每一个色块,每一个色点和色线都具有象征性,充分表达出画家的个人主观感受。

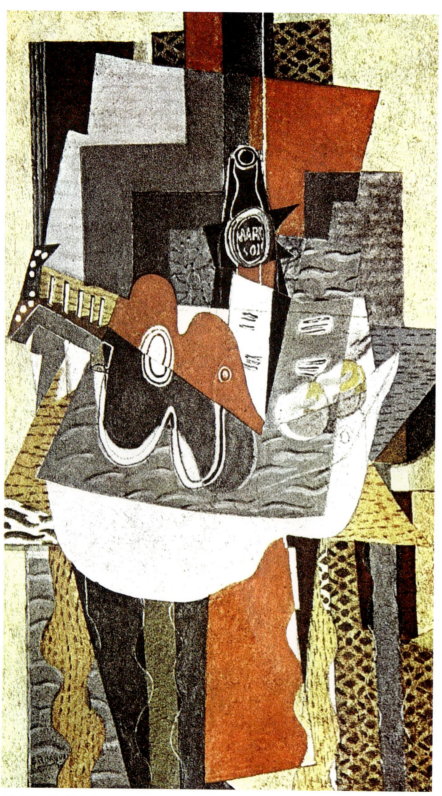

图253 红·蓝吉他　　　　布拉克

这幅主观平面性色彩作品，使观者享受到一种现代构成美。作者用几何形色块巧妙地进行组合，用色单纯，但富有变化，通过黑、白、灰的明度配置，使主题更加突出，呈现出强烈的现代绘画特征。

图254 故居　　　　　　　　　　　　　　　　　　　　　　　符拉基米尔·尤金

　　苏联当代画家符拉基米尔·尤金的油画作品有两个明显的特点：一是注重作品的装饰性，强调视觉的平面化与点、线、面的构成；二是追求色彩的简约与韵律美，在黑、白、灰的大关系中构建色彩的和谐与节奏。画面以橙红色为主调，与暖灰色形成对比，恰到好处地表现了深秋的意境。画面运用了油画的厚画法，强化了整体的肌理感。

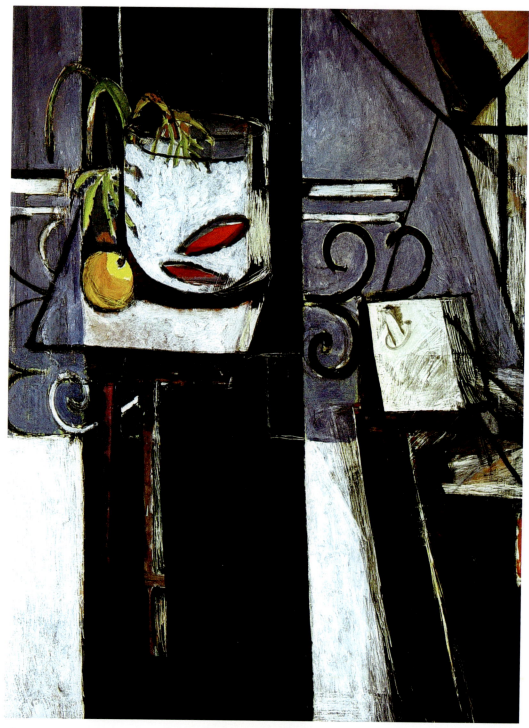

图 255　金鱼　　　　　　　　　　　　　　　　　　　　　　　马蒂斯

　　这幅作品采用黑白对比手法，极富个性地表现出作者眼中看到的物象。画面单纯、简洁，却耐人寻味，大面积黑色块与随意的线条，形成了一种粗细对比效果，同时也增添了画面的韵味与情趣。

图256 马戏　　　　　　　　　　　　　　　　　　　米罗

在这幅抽象色彩作品里,作者以橙色、蓝色为主色构成画面,并随意勾画出一些抽象线条,恬静而神秘,充满了幻想和童趣,画面轻松活泼,风格独特。

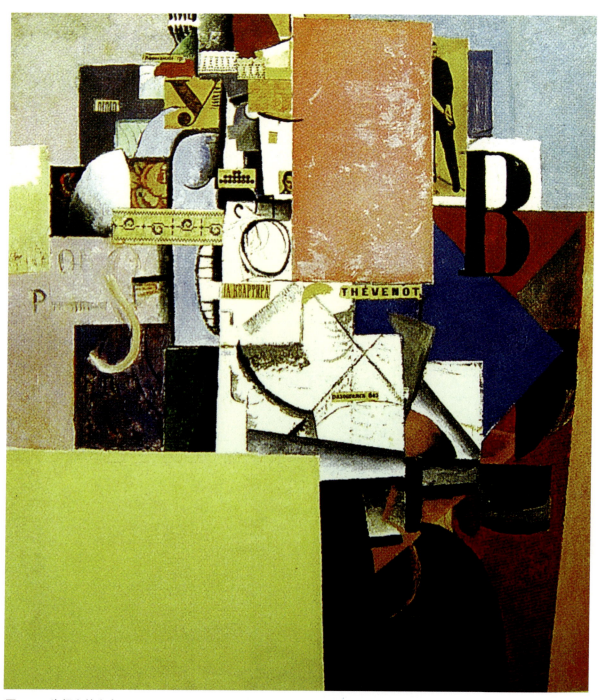

图 257　海报上的女人　　　　　　　　　　　　　　　　　　　马列维奇

　　海报上的女人已幻化成无数碎片,并重叠于画中,由于重叠的水平矩形的明度被加深,画面产生了一种限定,黄色和粉红色的矩形好像是向前漂浮的,在水平和垂直的平面之间创造了一种空间层次的幻觉。马列维奇在画中体现了至上主义方块的多样性,促成了一种新的双面的至上主义构图。至上主义受立体主义影响而产生,它是 20 世纪初俄罗斯绘画的主要流派,其特征是以极端几何形构图,马列维奇是该流派的创始人。

图258 白色静物 詹尼斯

　　画家在造型上力求平面化,抛弃自然物象表面质感的描摹,在色彩上追求简洁明快以及黑白灰的表现,尽可能地表现个人对物象的主观感受。

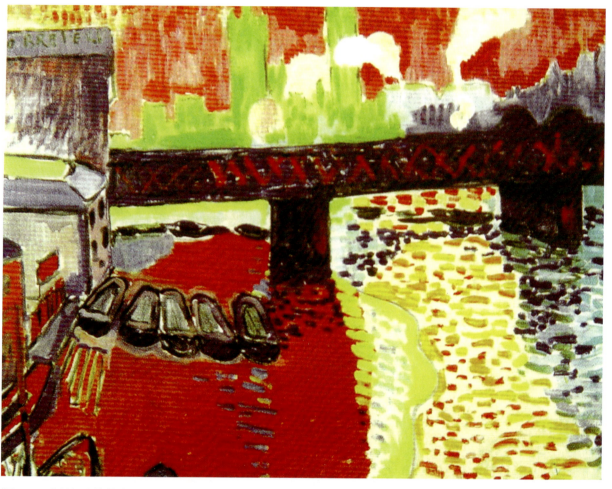

图259 塞纳河上的铁路桥　　　　　　　　　　　　　　　　　　　　　　　　　　　　　　　　德朗

　　德朗想把以凡·高、高更、塞尚等画家为代表的印象主义、新印象主义绘画因素融会贯通于自己的创作中,这使他的野兽主义带有明显的折中成分。在这幅画中,画家赋予色彩以独特的地位,明亮的红、黄、蓝、绿等色彩构成了强烈而和谐的对比。画中色彩具有爆炸性的耀眼光芒,令观者振奋。德朗的艺术表现、空间处理和造型并没有脱离古典法则,色调类似新印象主义,不难看出画家想把传统与现代相结合的愿望。